親子同樂系列 ❹

Relationship in a family

環保勞作

Retrieve resource arts

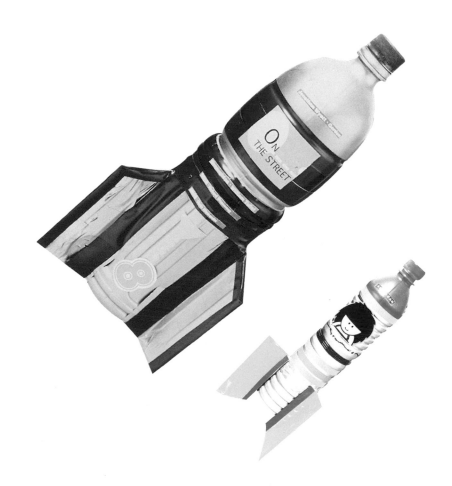

啓發孩子們的創意空間・輕鬆快樂地做勞作

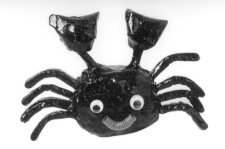

contents

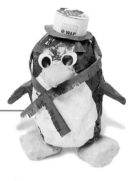

1.紙 類
Retrieve resource Arts

2.塑膠類
Retrieve resource Arts

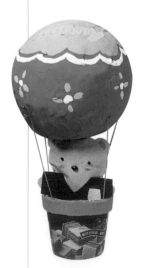

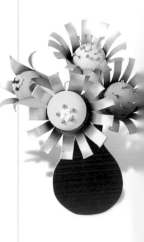

3.免洗用具類

甜蜜家庭
遊樂公園
紙盤花
巴斯飛碟
青蛙、公雞、猴
面具
冰棒棍組

4.瓶瓶罐罐類

銀色文具
鋁罐列車
鋁罐花
小飛機

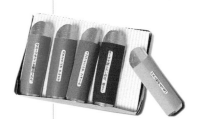

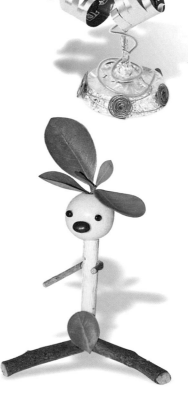

5.自然類

彩色布拼貼 I
彩色布拼貼 II
彩色布拼貼 III
石頭彩繪
豆豆畫
樹屋
樹枝動物
木珠動物
樹枝人偶

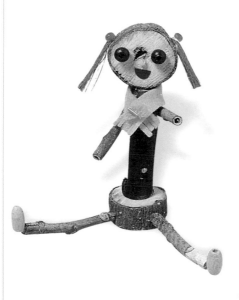

此次所需要準備之工具並不難準備，多是用以黏接的工具。
像是熱熔膠、白膠、雙面膠等，這麼簡單，還不快去準備！

黏貼用工具

剪裁用具

工具

Retrieve resource Arts

材料方面大家並不陌生，也是隨手可得的材料，像是礦泉水的瓶子，早上剛看完的報紙，或是鐵、鋁罐，保麗龍碗等。巧妙地運用它們，讓他成為你寶貴的材料吧！

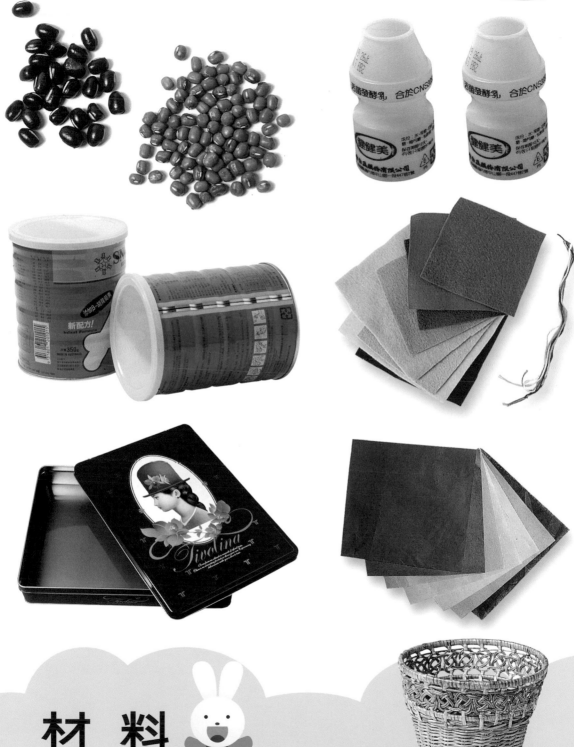

材 料

Retrieve resource Arts

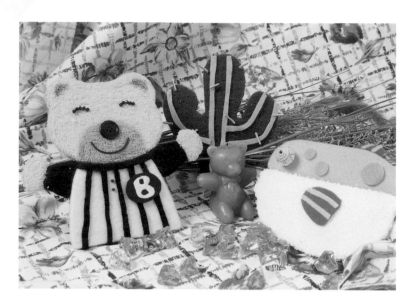

環 保 美 勞

　　現今的社會隨著日常水準之提高，使得物質生活不斷地躍升，就連產品的包裝也愈來愈講究。無形之中，即造成了許多不必要的資源浪費。持續地做資源回收固然是一個減少垃圾的好方法；但是，在這些資源回收物上以我們的巧思，使它們重新換裝，是否會將它們存在的價值有所提昇呢?心動!不如馬上行動吧!

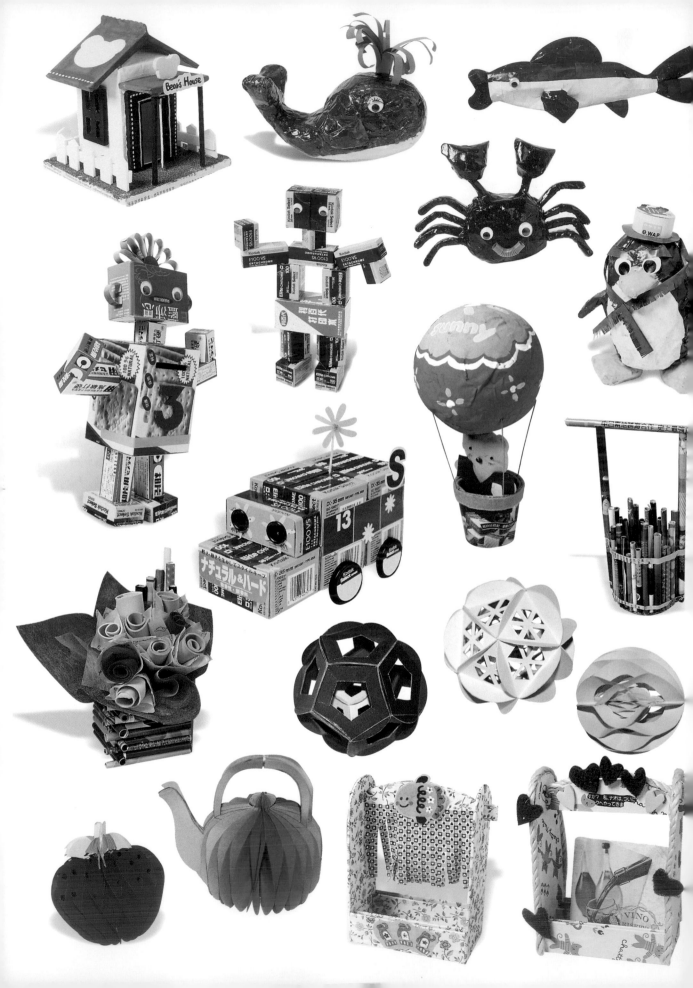

Arts

利用看過的報紙和日常生活中紙製的物品。善用這些材料，可以做出可愛又有創意的小作品，而且也很有環保的觀念喔！做做看會發現紙的用處多的不得了呢？

Arts

● 企鵝BaBa

報紙動物

爸爸每天早晨都要看完一份報紙才要出門,只是報紙的時效性過了之後就無用處了。所以,我把它加以利用做成小動物,還可以送給同學呢!

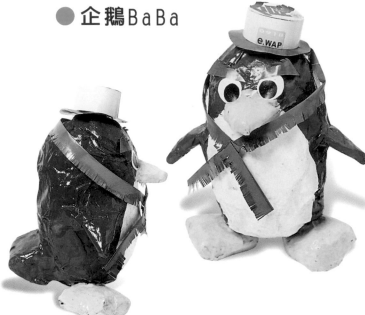

製 作 方 法

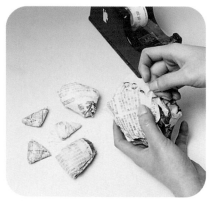

1. 將報紙以膠帶黏合所需之造型。

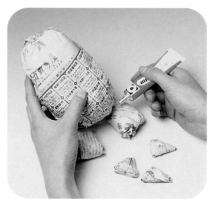

2. 以相片膠將其造型固定。

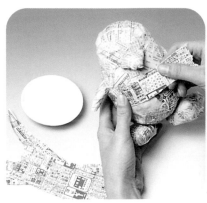

3. 再於其外表糊上一層報紙,待乾。

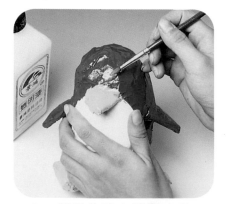

4. 將動物塗上鮮艷之色彩。再塗上一層亮光漆以防止顏色脫落。

5. 以雜誌紙做出裝飾之圖形。

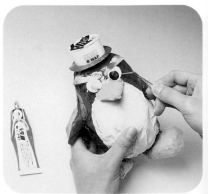

6. 黏貼於其上則完成。

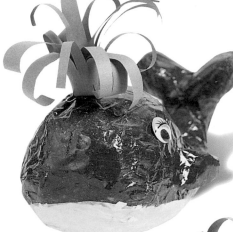

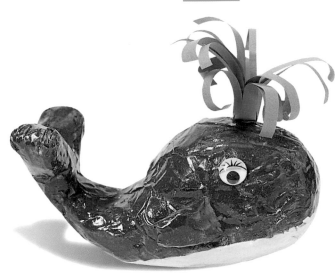

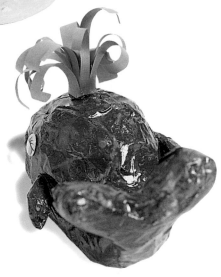

● 愛玩水的小鯨魚

● 大嘴螃蟹

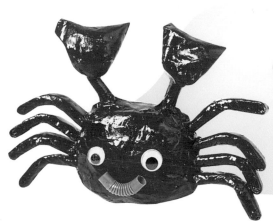

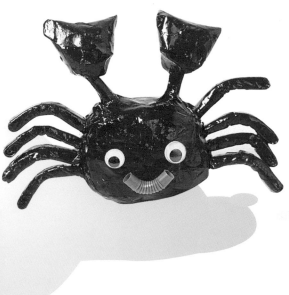

Arts
Retrieve resource

魚兒水中游

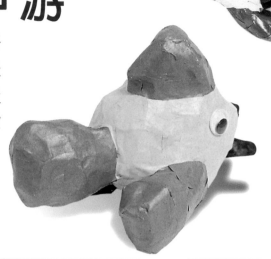

每次看到水族館裡，有好多漂亮的小魚在游來游去時，都會好羨慕喔！老天啊！可不可以送我幾隻可愛的小魚呢？

製作方法

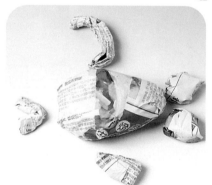

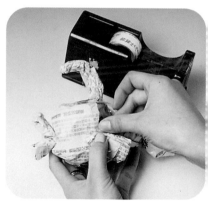

1. 以不用之報紙捲成不同造型之紙團。

2. 將所需之造型準備齊全。

3. 再將各部份組合成一完整造型並加以修改。再將色紙沾溼並以白膠將其黏於紙團上

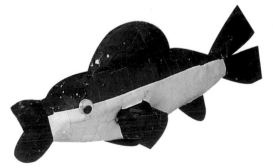

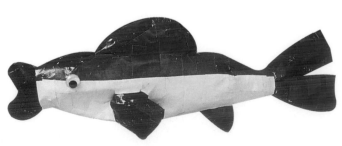

The fish is swimming......

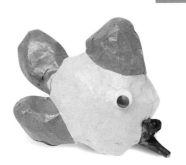

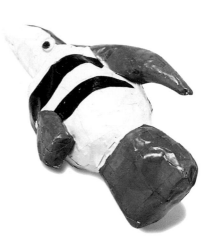

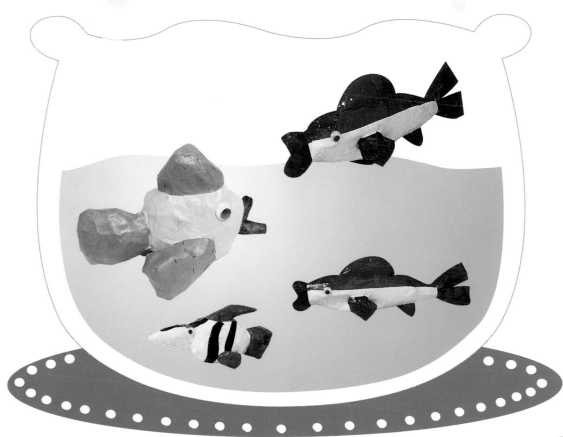

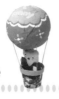

Arts
Retrieve resource

紙捲筆筒

利用看過的雜誌或是報紙，做成一個個不同造型的筆筒，既簡單又不用花太多功夫，還可以達到環保的目的呢！

• 準備材料

報紙、色紙、活動眼睛、白膠、膠帶

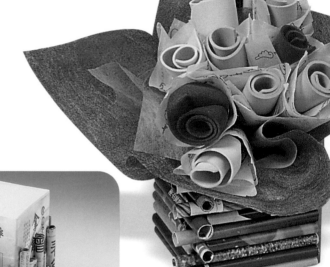

製作方法

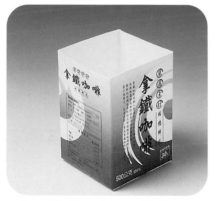

1. 準備一方形牛奶盒

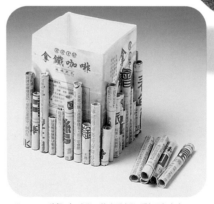

2. 將之捲成紙捲黏貼其上。

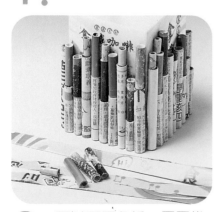

3. 再以不同色紙一層層推疊。

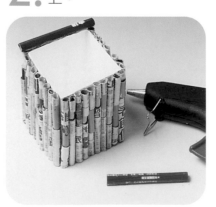

4. 上方再黏貼紙捲，再貼上圖案即完成。

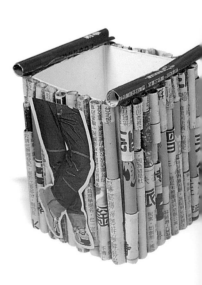

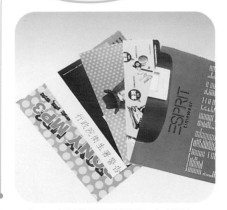

1. 準備不同顏色之雜誌稿。

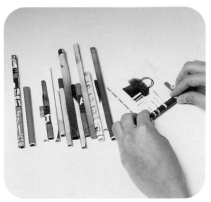

2. 將之捲成紙捲。

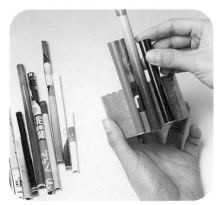

3. 黏於紙筒邊緣。

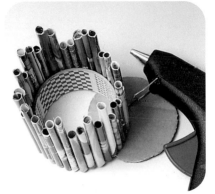

4. 以瓦楞紙當成底板。

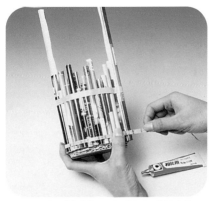

5. 以較鮮明的黃色做邊框裝飾。

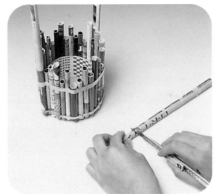

6. 準備較長之紙捲,並在其上割洞。

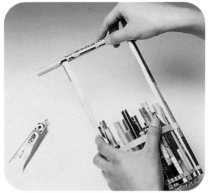

7. 將其黏合以當成把手。

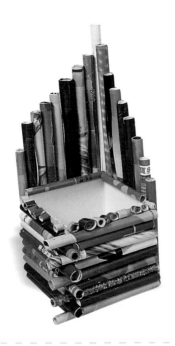

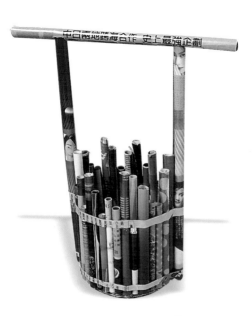

Arts
Retrieve resource

360度主義

簡單的點綴一下就成了實用
又樸素的盒子了。

●準備材料

美術用紙、圓
規、刀片、剪
刀、白膠。

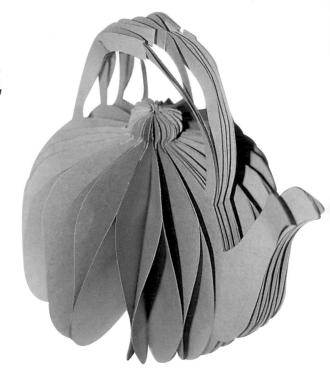

●水壺內的水快要燒開了

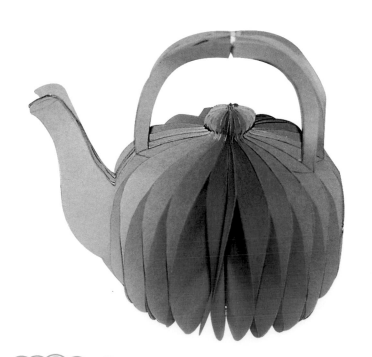

1. 先準備16張適才大小之紙張。

2. 對摺,並於中央處黏貼雙面膠且黏合

3. 將其兩兩相黏(要仔細地對齊喔!這樣作品才會漂亮)。

4. 於紙張上畫出欲做圖形之半邊草稿。

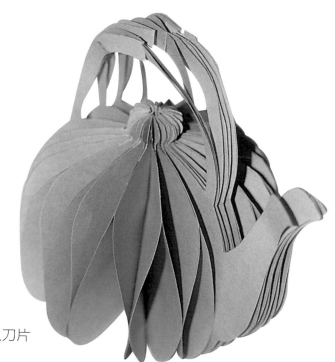

注意:
由於紙張厚度較厚,故以刀片沿草稿割開。
邊緣不齊部份以剪刀修改,則完成。

Arts
Retrieve resource

紙盒機器人

碰!碰!碰!聽我走路的聲音
就知道了,我是無敵的機器
人,可是我的體機是很輕的
喔!你知道為什麼嗎?嗯!沒
錯。因為我是紙盒做的。

● **準備材料**

各式紙盒、活
動眼睛、剪
刀、熱熔膠。

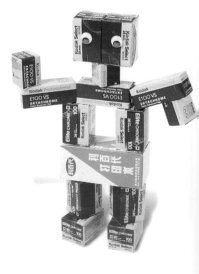

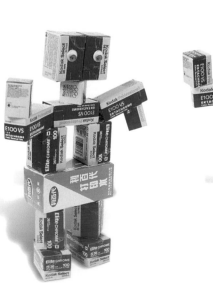

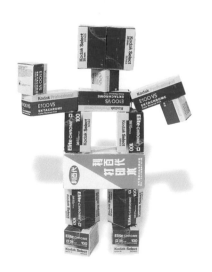

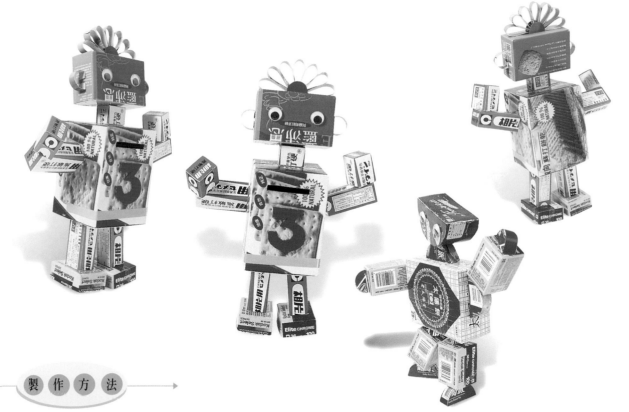

製　作　方　法

1. 先於紙盒上畫出欲裁切之線條。

2. 以刀片沿線裁開。

3. 於開口處以紙板黏合。

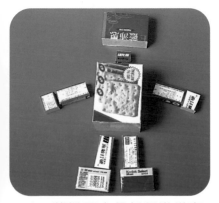

4. 將機器人各部份準備齊全。

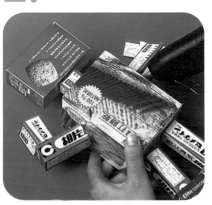

5. 以熱熔膠將各部結合。

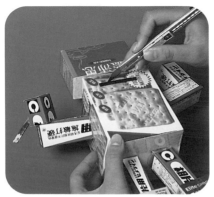

6. 於紙盒上劃出缺口，可放置東西。

Arts
Retrieve resource

牛奶屋

早上媽媽都會要我喝一瓶鮮
奶才可以上學,所以鮮奶在
我的生活中已經成為不可或
缺的食物了。既然如此,我
就利用它外觀的造型建造出
一棟屬於我和它的房屋!

● **準備材料**

牛奶盒、剪刀、
熱熔膠。

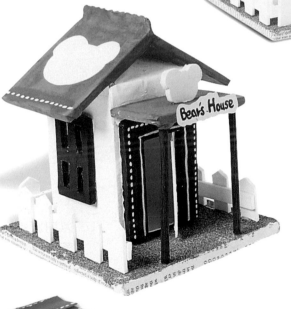

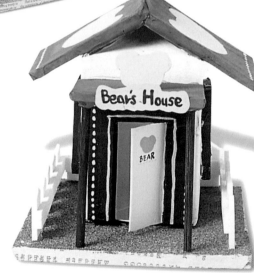

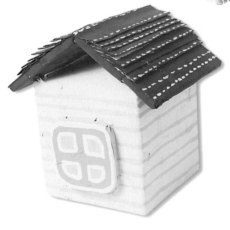

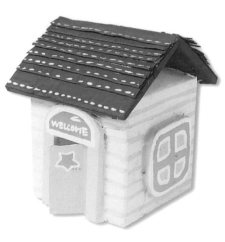

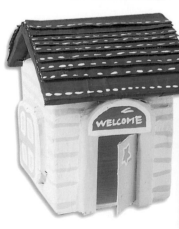

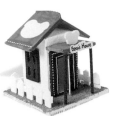
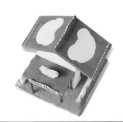

製作方法 →

1. 先準備一牛奶盒。

2. 開口裁切後以膠帶黏合。

3. 利用珍珠板將門窗造型準備好。

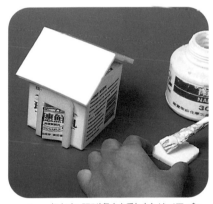

4. 以白膠將其黏於牛奶盒上，待乾。

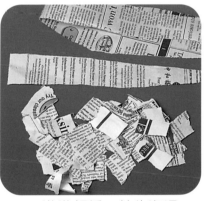

5. 準備報紙，並先泡過水。

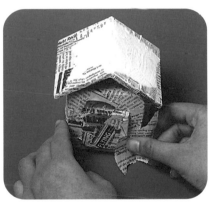

6. 以白膠將報紙糊上，待乾。

7. 利用瓦楞紙和模型草做底面。

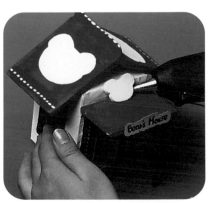

8. 圍欄以白色泡棉製作。

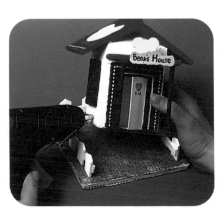

9. 將牛奶盒塗上顏色並做裝飾，再與底作黏合。

Arts
Retrieve resource

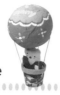

熱氣球

好想乘坐好大的熱汽球到天空哦！我可以和天上飛過的候鳥打聲招呼，和緩緩移動的白雲伯伯聊天，還要向風大哥問聲好……

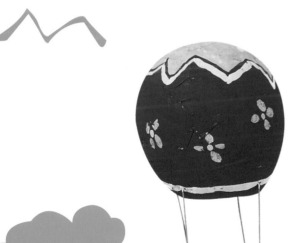

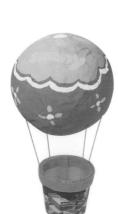

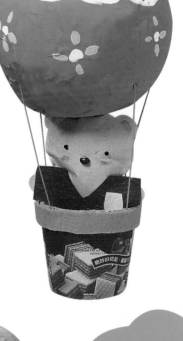

製 作 方 法 ➜

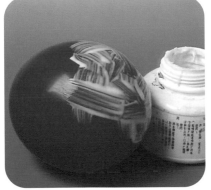

1. 將汽球吹球並於邊緣塗上白膠。

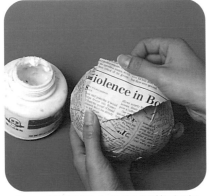

2. 將泡過水的報紙糊在汽球上，待乾。

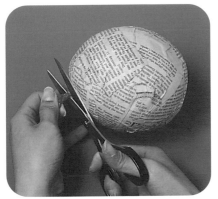

3. 將汽球內的空氣放掉。

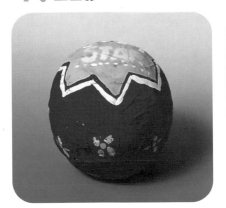

4. 於紙糊汽球上塗上不同之色彩。

5. 準備一紙材並於邊緣割出一小洞。

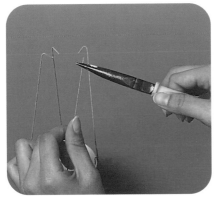

6. 鐵絲另一端以老虎鉗折彎。將鐵絲由此穿入。

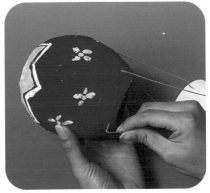

4. 將鐵絲由此穿入。將汽球與紙材相連。

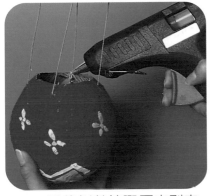

5. 最後以熱熔膠固定則完成。

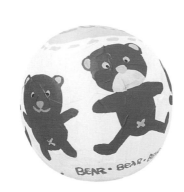

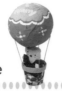

Arts
Retrieve resource

香蕉水轉印

雜誌上的圖片總是拍得很漂亮，我可以利用香蕉水將上面的圖案轉印至美術紙上，再將它做成卡片，真是好玩。

• 準備材料

雜誌、香蕉水、衛生紙、美術用紙。

製作方法

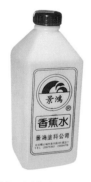

將香蕉水準備好。

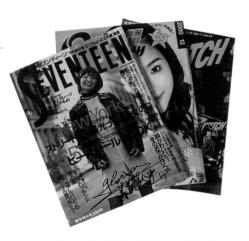

1. 先將欲轉印之雜誌資料準備齊全。

2. 需準備欲被轉印之美術紙。

3. 將欲轉印之圖形剪下。

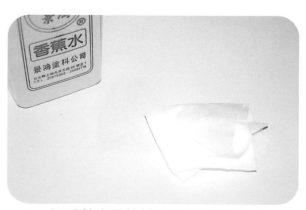

4. 以香蕉水置於其上（香蕉水勿沾太多，否則圖形會變模糊）。

好 吃 的　　　布 丁 哦 !!

快 來　　　　買 ﹏

轉印成功
很有成就感喔！

Happy *

草莓　　　　芒果

↓　　　　　↓

也可以做成
卡片喔～

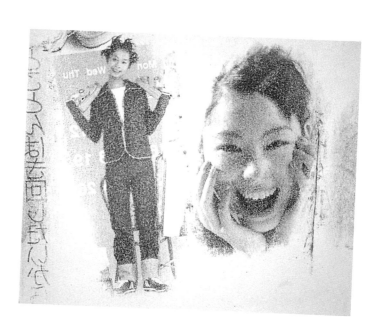

Arts
Retrieve resource

紙盒大作戰

過生日時，總會收到許多禮物，而禮物上面的包裝紙也都很漂亮，去掉又覺得很可惜。可是現在只要利用紙板就可以把我的包裝紙變成紙盒的衣服囉！

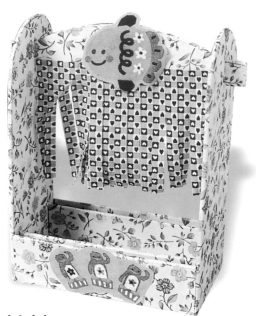

● 準備材料

瓦楞紙板、包裝紙、白膠、剪刀、刀片。

製作方法 →

1. 先準備紙板（瓦楞紙板也可）。

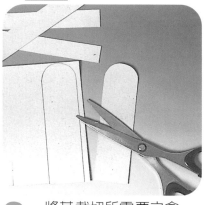

2. 將其裁切所需要之盒形。

3. 將包裝紙黏於表面。

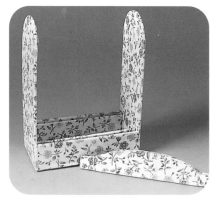

4. 一一組合起來。

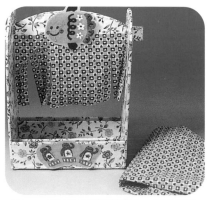

5. 於表面做裝飾，使其看起來較活潑。

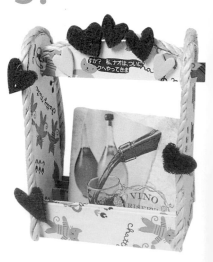

立體花球

利用可塑性高的紙張,將它從2D的型態轉化成3D的型態,使它們成為一個個漂亮的立體花球。記得,手巧的人佔優勢哦!

●準備材料

雜誌紙、美術用紙、圓規、刀片剪刀、白膠。

製作方法

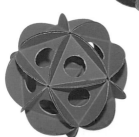

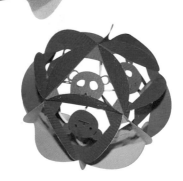

1. 將其裁切成6個同等大小之圓形。

將其三邊摺起並以相片膠相黏。(注意:膠的使用份量要注意哦!)
相黏之後,待乾,漂亮的花球即出現了。

2. 於圓內畫出一正三角形,並以刀背割其邊。

3. 可在三角形內做出不同之圖形較有變化。

Arts
Retrieve resource

噗噗車

叭!叭!叭!看我以破錶的速
度奔馳在車道上,是不是很
帥呢?這台車可是我自己設
計的哦!想不想和我一較高
下啊?

• 準備材料

各式紙盒、底片盒
蓋、雜誌圖片。

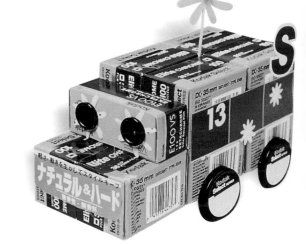

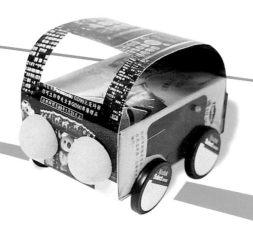

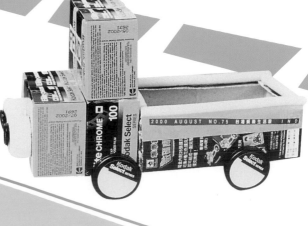

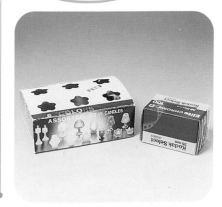

1. 先準備不同大小之紙盒。

2. 將其以熱溶膠黏成車型。

3. 輪子之部份可以使用底片盒蓋或飲料蓋。

4. 再以珠珠或是雜誌做裝飾。

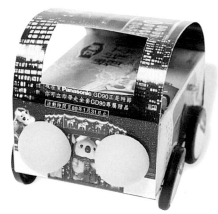

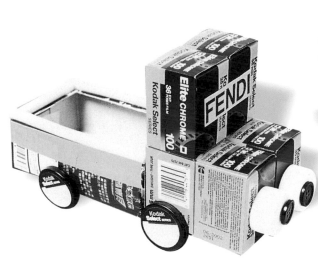

●你看！這台車車還可以載東西呢！

Arts

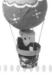

紙糊盒

利用不必要的紙筒,將棉紙一層一層地黏貼在紙筒上,色彩既調和又典雅,放在書桌上更增顯它的特色。

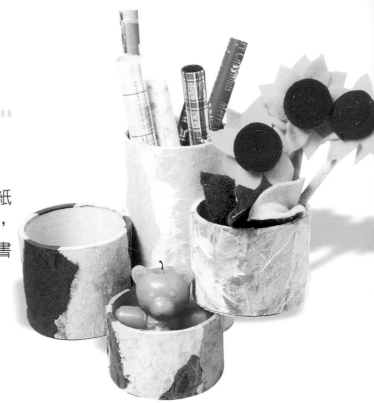

製作方法

1. 將紙筒裁成所需之大小(可使用洋芋片之紙筒)

2. 將雲龍紙撕成不規則之形狀。

3. 黏於紙筒上。

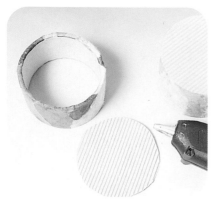

4. 為紙筒做出底部。

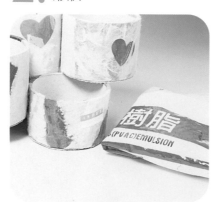

5. 於其上做裝飾。

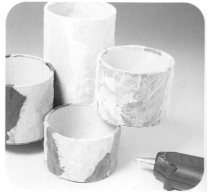

6. 可將其組合使造型更有變化。

● **準備材料**

紙筒、棉紙、
白膠、雜誌
紙、瓦楞紙、
熱熔膠。

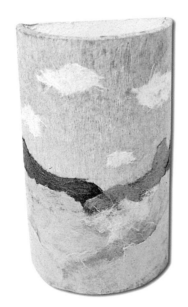

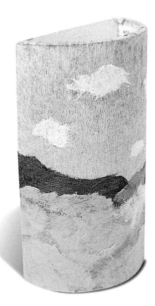

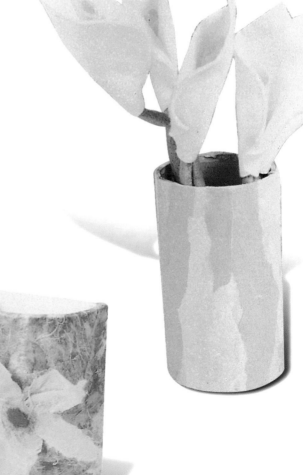

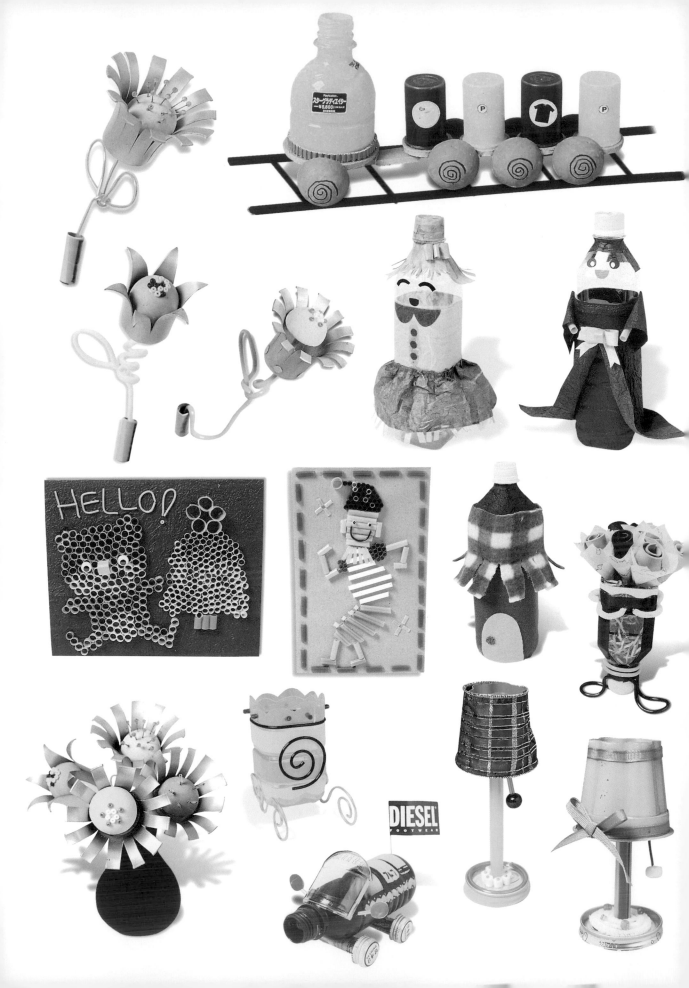

塑膠材質的材料能做出哪些作品呢？讓我們善用它的外形和特性，裝飾一番，就會變成讓人耳目一新的外形呈現在眼前了。

塑 ㄙㄨ

膠 ㄐㄧㄠ

類 ㄌㄟ

Arts
Retrieve resource

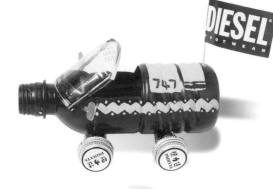

交通工具

等我長大之後，我希望可以
擁有一輛屬於自己的車。而
且，車子的造形及功能我都
要自己設計，我要趕快長大
完成自己的夢想。

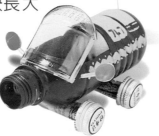

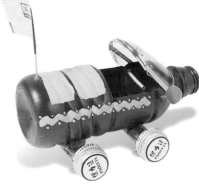

製 作 方 法

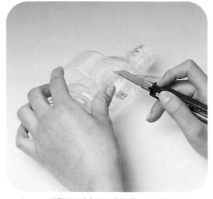

1. 將保特瓶裁出一缺口。

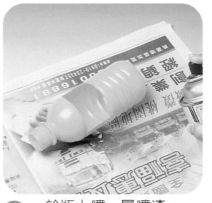

2. 於瓶上噴一層噴漆。

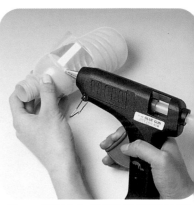

3. 利用之前裁下的部份做玻璃。

4. 準備四個圓蓋。

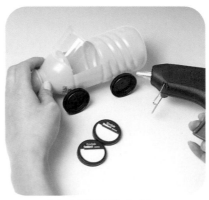

5. 以圓蓋當做車輪。

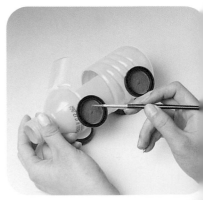

6. 塗上顏色使車子更為拉風。

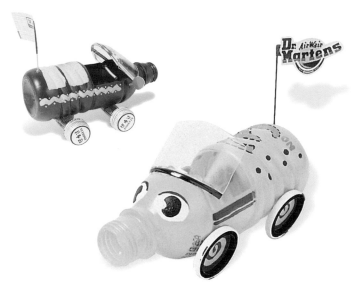

噗!噗!快速前進囉!!

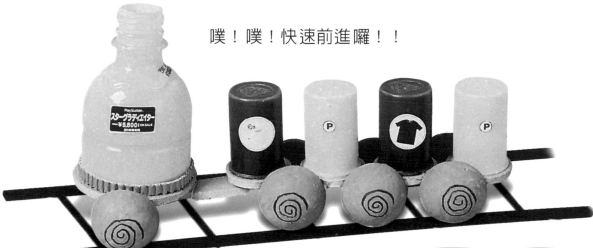

你們覺得哪一台車比較帥呢?

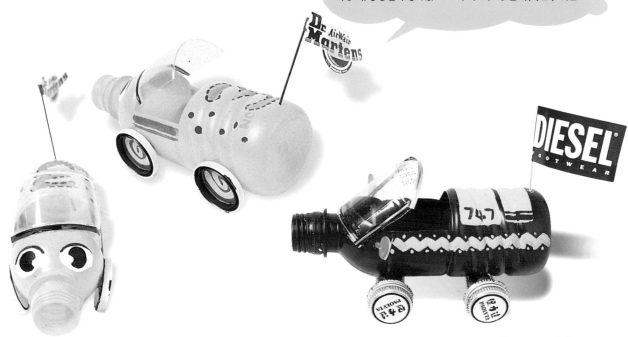

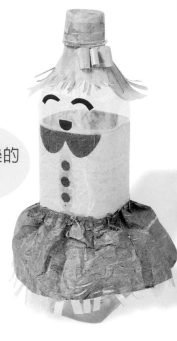

塑膠人偶

嘿嘿!一年一度的化裝舞會又開始了。泰瑞莎也不同以往的新造型出現,驚艷了全場!

真是快樂的一天呢?

製作方法

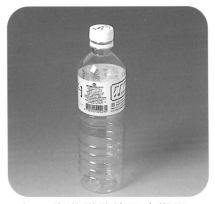

1. 先準備欲使用之塑膠瓶。

2. 於瓶上貼一層美術紙做底。

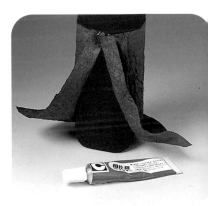

3. 將衣服完成。

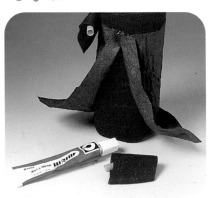

4. 黏上手臂並以吸管當手。

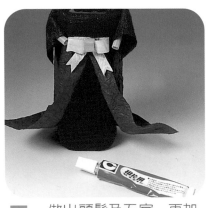

5. 做出頭髮及五官,再加以裝飾則完成。

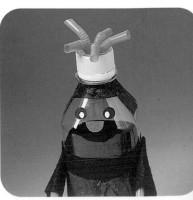

6. 頭髮可以用吸管來表現哦!

● 準備材料
塑膠瓶、美術
用紙、吸管
活動眼睛
雙面膠
相片膠。

● 我可是道地的
韓國公主喔！

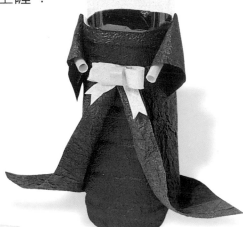

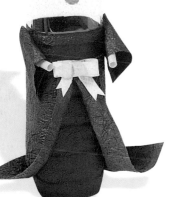

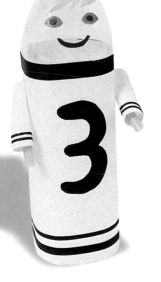

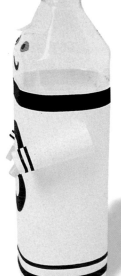

● 三號選手　即將上場～

Arts
Retrieve resource

塑膠房屋

這一天，老師要我們寫一篇
作文「我的志願」。我的志
願就是要當一個建築師。我
要把房屋的造形大幅改變，
不要只有四四方方的屋子，
這樣太單調了。

•準備材料
塑膠瓶、錫箔
紙、彩色水
管、熱熔膠、
油性筆、刀
片。

製 作 方 法

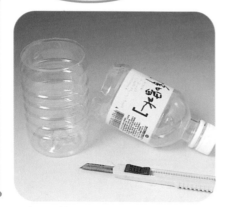

1. 將塑膠瓶裁開。

2. 以油性筆畫出欲裁的部
份。

3. 以刀片將其割下。

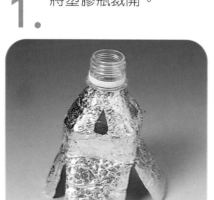

4. 屋頂部份以錫箔紙裝
飾。

5. 窗口可以彩色水管裝
飾。

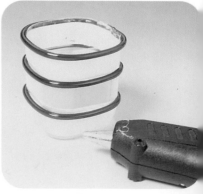

6. 房屋部份也可以稍做變
化。

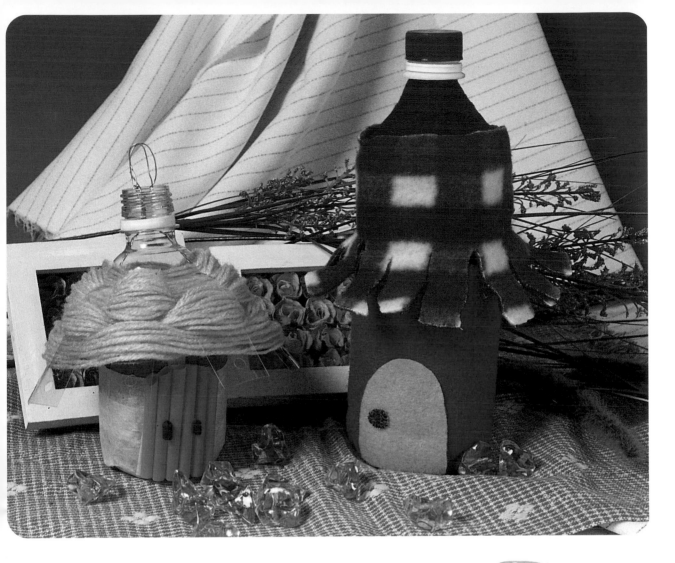

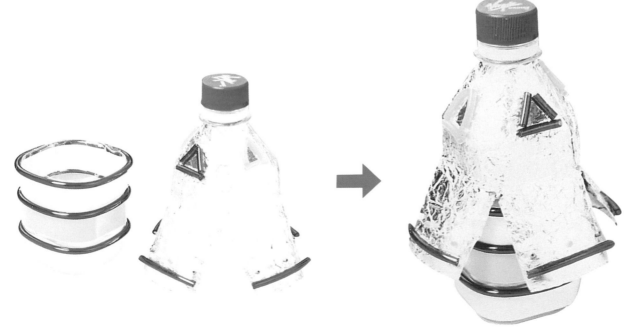

A r t s
Retrieve resource

炫麗置物盒

看著回收筒內的保特瓶及塑膠罐，總覺得它們不該這麼快就得在這裡。那就讓我幫它們做個整型手術吧～

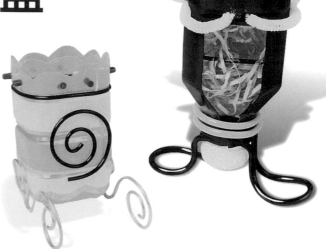

製作方法

1. 先準備欲使用之塑膠瓶。

2. 將塑膠瓶裁開。

3. 開口處剪成條狀並將其捲曲。

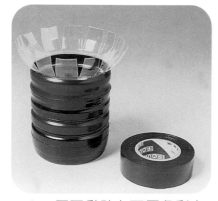

4. 周圍黏貼上不同色彩之隔緣膠帶。

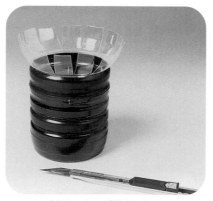

5. 於瓶身兩端裁出十字型的缺口。

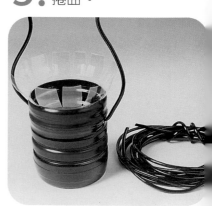

6. 將塑膠管內穿入鐵絲做為提把，塑膠管穿入塑膠瓶之口則完成。

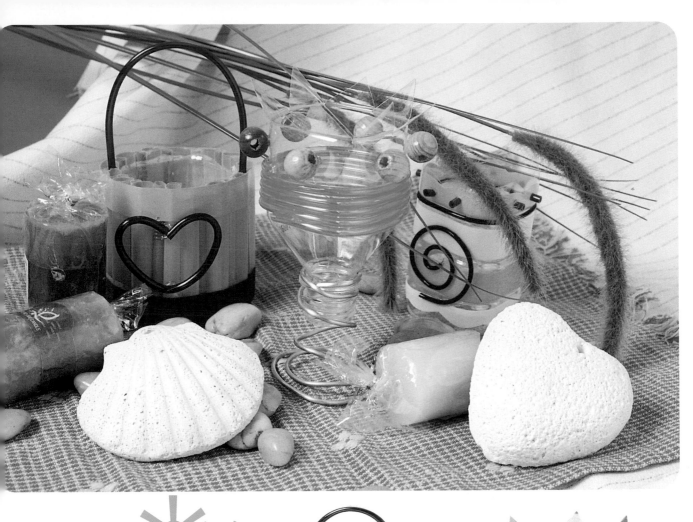

● 準 備 材 料
塑膠瓶、彩色
水管、鐵絲、
絕緣膠帶、熱
熔膠、刀片、
剪刀。

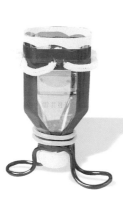

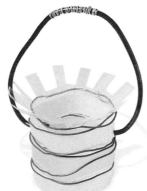

Arts
Retrieve resource

直衝雲霄

倒數十秒。十、九、八、七、六、五、四、三、二、一，發射。今年度又朝外太空發射了兩臺最新型的火箭了。這次的目的，就是要尋找銀河系中的外星人，究竟任務是否會成功呢？

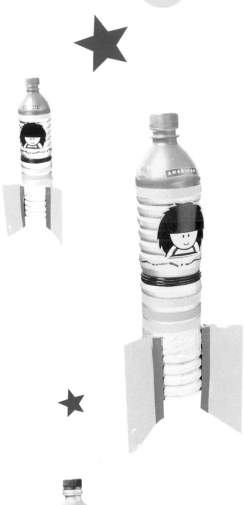

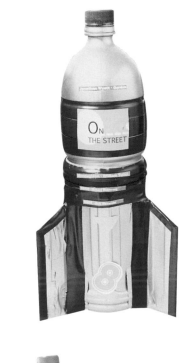

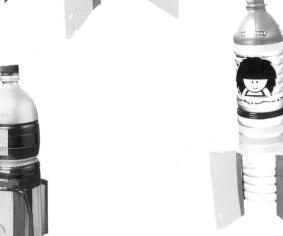

● **準備材料**
塑膠瓶、噴
漆、絕緣膠
帶、紙板、
雜誌。

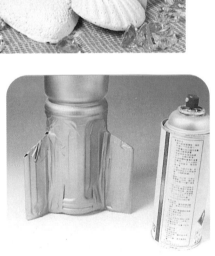

製 作 方 法

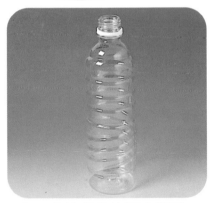

1. 先準備欲使用之塑膠
瓶。

2. 利用塑膠片或紙板做機
翼並與塑膠瓶相黏。

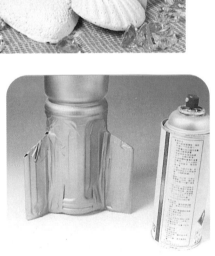

3. 使用噴漆將其色彩多樣
化且有統一性。

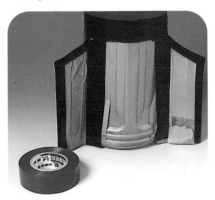

4. 於黏接邊緣再以絕緣膠
帶加以固定。

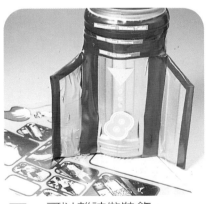

5. 可以雜誌做裝飾。

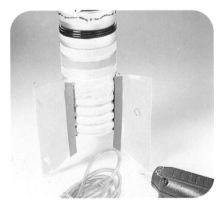

6. 可以用有色塑膠管做變
化。

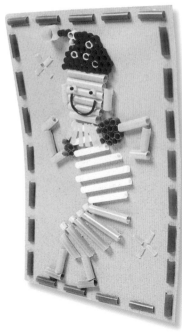

吸管拼畫

喝了一杯又一杯的飲料,也
丟了一根接一根的吸管。將
這些吸管收集起來,就可以
完成一幅可愛的吸管畫囉!
簡單的點綴一下就成了實用
又樸素的盒子了。

日常的收集準備很重要～

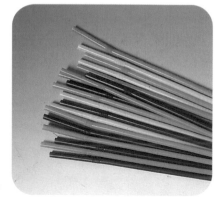

1. 準備不同色彩之吸管。

2. 將美術紙黏於紙板上做底。

3. 於底板上畫出輪廓。

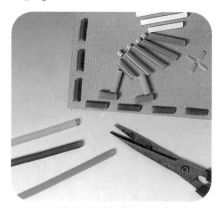

4. 將吸管剪成相似之長度。

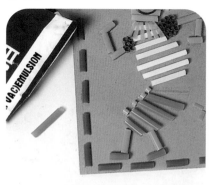

5. 將吸管於著畫出之輪廓黏貼。

6. 英文字可以有色鐵絲完成。

● **準備材料**
各色吸管、紙
板、美術用紙
白膠、剪刀。

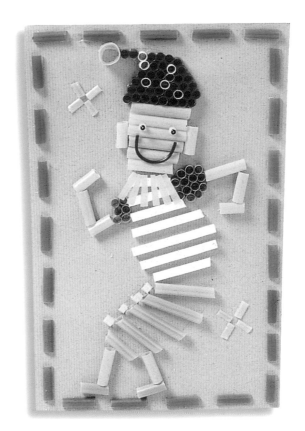

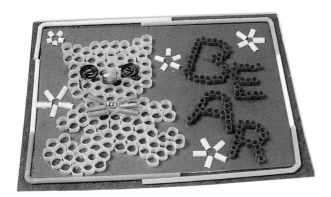

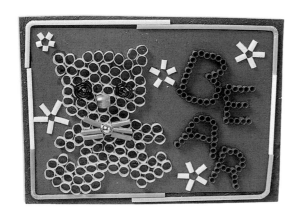

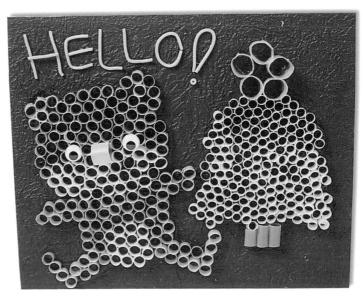

A r t s
Retrieve resource

塑膠花

這一朵朵的小花，都是利用各種回收物製作的，噴上銀色的花朵帶有現代科技的氣息。

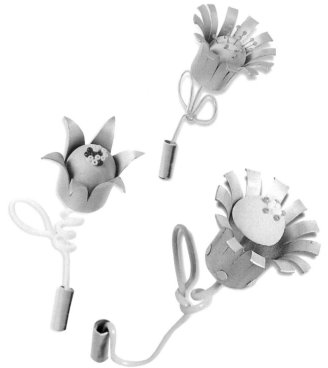

製 作 方 法 ➝

1. 將底片盒剪出缺口。

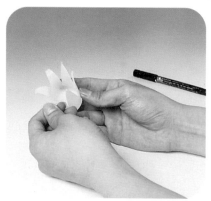

2. 將其花瓣向外捲曲。

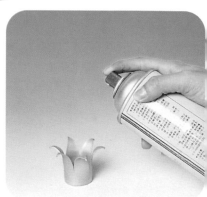

3. 噴上銀色之噴漆。

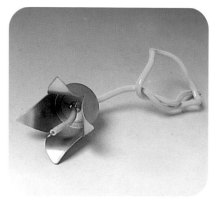

4. 將盒底中央挖一小洞並穿入有色水管。

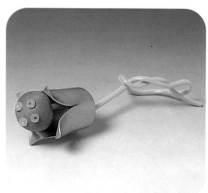

5. 以保麗龍球當做花的心。

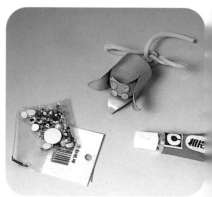

6. 再以不同之材料當做花蕊則塑膠花完成。

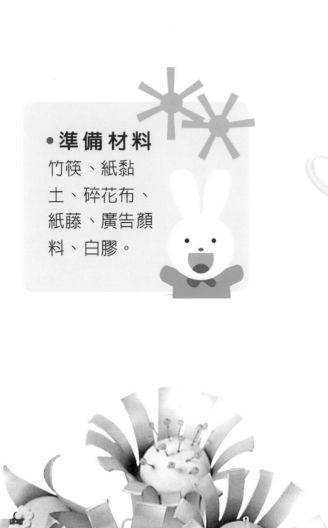

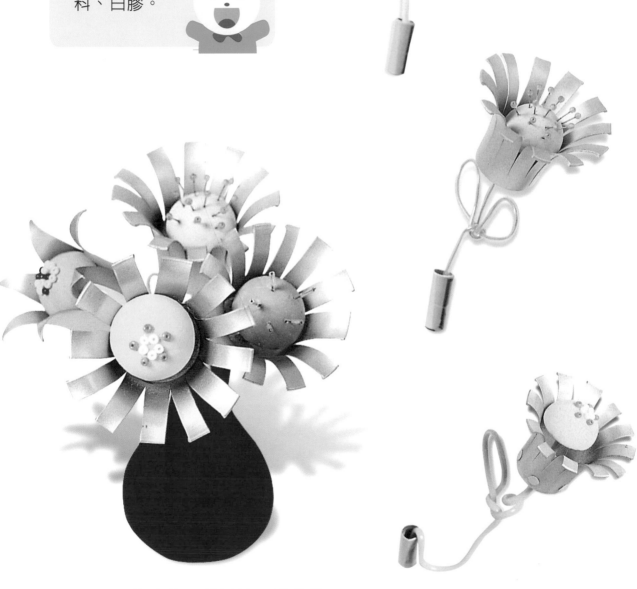

● 這一朵朵的小花，花瓣都是銀色的呢！

塑膠燈組

啊!天黑了,整個屋子都變得好暗哦!這時候,就發現檯燈的重要性了。打開書桌上的檯燈,我又可以盡情地讀我新買的〝哈利波特〞了。

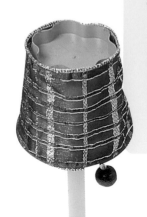

● 準備材料
布丁盒、噴漆、吸管、緞帶、鋁罐、熱熔膠。

製作方法

1. 先準備一洗淨之布丁盒。

2. 將布丁盒噴上不同色彩之噴漆。

3. 以較粗之吸管做為燈架。

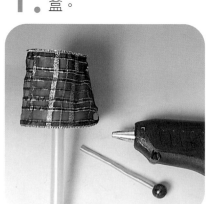

4. 以線及彩色珠珠當做檯燈之拉環。

5. 利用鋁罐頂部當做檯燈的底座。

6. 做上最後的裝飾則塑膠燈完成。

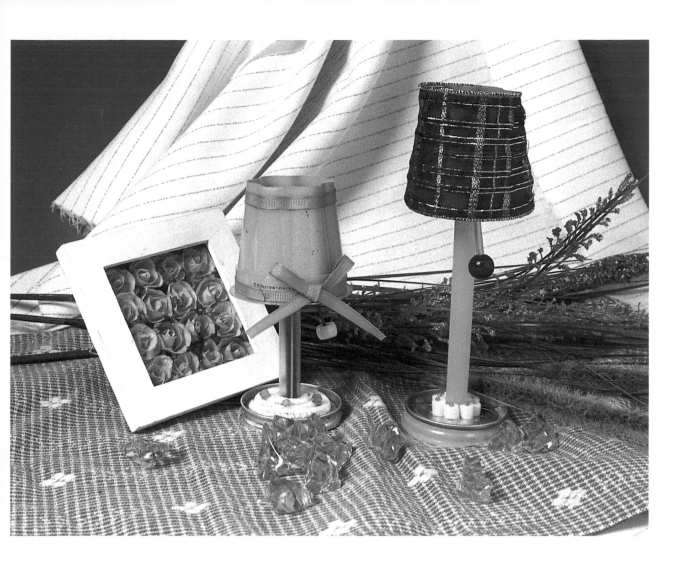

妳比較喜歡哪一
個書燈放在妳的
桌上呢？

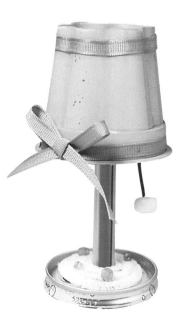

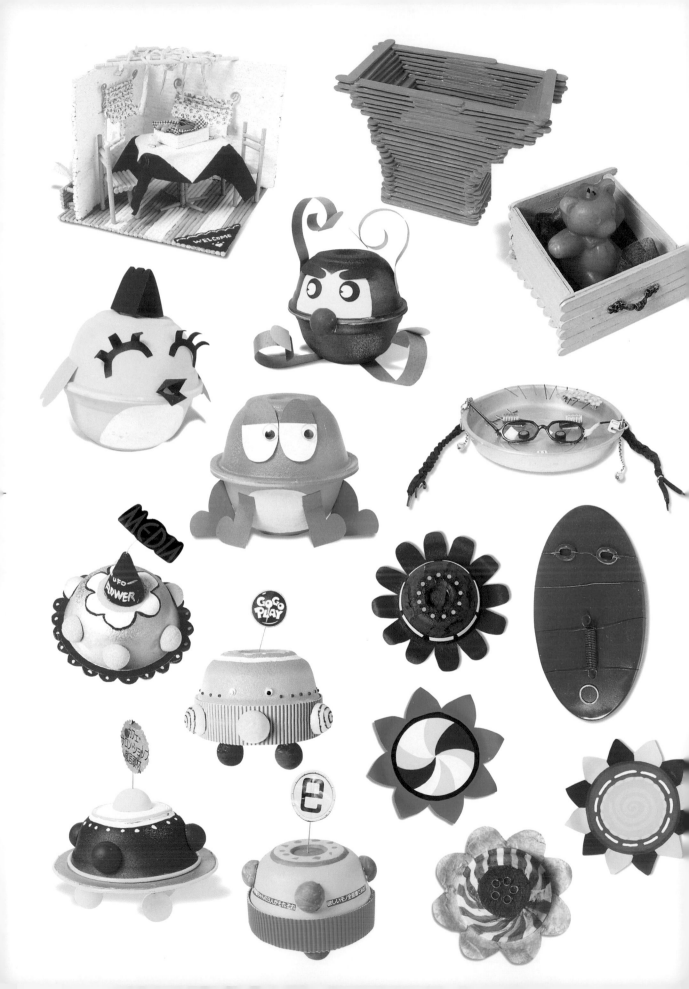

Arts

在日常生活裡，免洗用具常出現在我們眼前，看著這些免洗碗筷，想不想給它新的生命，讓我們發揮創意，把它改造一下，它就不是只用來吃飯的用具喔！

Arts
Retrieve resource

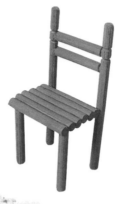

甜蜜家庭

我的家庭真可愛，整潔美滿又安康。這就是我家喔!很漂亮吧!其實，這是用竹筷及碎花布做成的喔!快開始收集竹筷吧!

● **準備材料**

竹筷、珍珠板、雜誌、白膠。

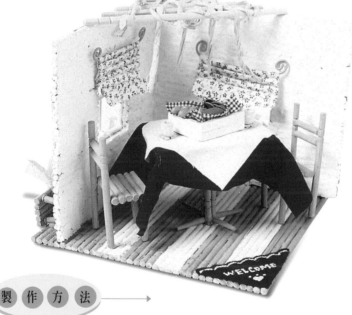

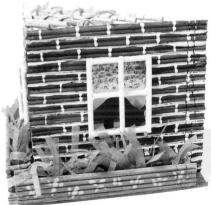

製作方法

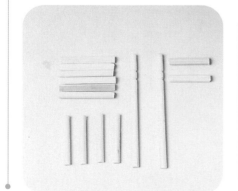

1. 準備椅子所需要之竹筷。

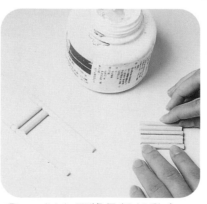

2. 以白膠將各部份黏合，待乾。

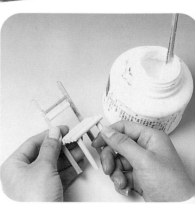

3. 最後再將其組合則完成。

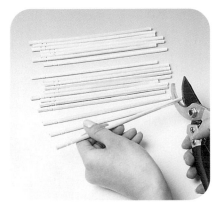

1. 準備相同長短之竹筷。

2. 利用竹筷的長短不同做出變化。

3. 將所需之竹筷準備齊全。

4. 將圍欄與底座相黏。

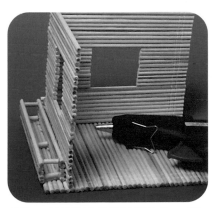

5. 再將竹筷與其黏合，則會更牢固。

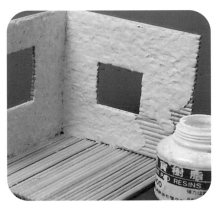

6. 牆壁部份黏上一層紙黏土。

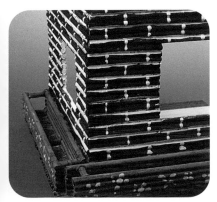

7. 塗上不同色彩使造形多樣化。

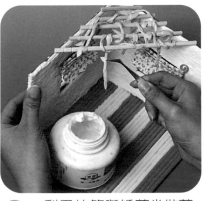

8. 利用竹筷與紙藤當做藤蔓。

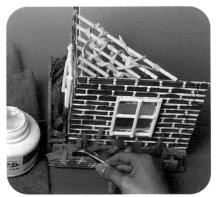

9. 以棉紙當成花草。

Pary Ⅱ

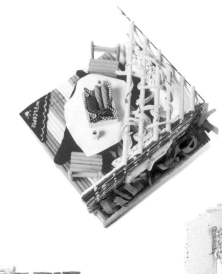

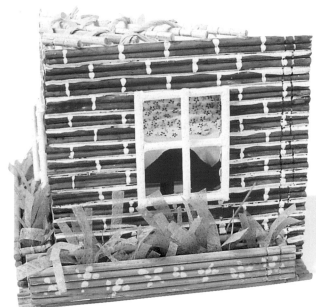

製作方法

1. 準備方桌所需之竹筷。

2. 底座以白膠及熱熔膠完成。

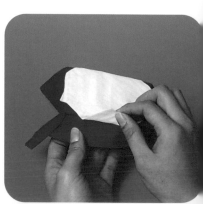

3. 將其黏上花布則更精緻。

Arts
Retrieve resource

遊樂公園

假日時，爸爸媽媽都會帶我和妹妹去遊樂園走走。那也是我最快樂的時刻了。明天，就是假日，不知道這次爸爸會帶我們去哪裡～

製作方法

1. 以園藝剪刀將竹筷剪成不同長短。

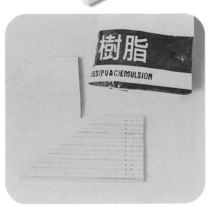

2. 以珍珠板做底，並將竹筷黏於其上。

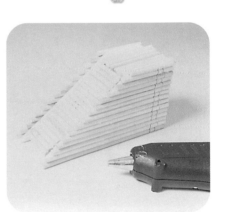

3. 以熱熔膠將其組合成溜滑梯。

4. 做出一樓梯造形。

5. 於中央黏上較短之竹筷，使之成為翹翹板。

6. 以彩色鐵絲做為把手。

Arts
Retrieve resource

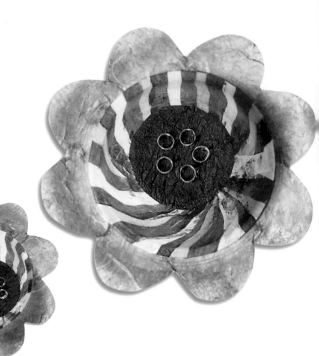

紙盤花

紙盤，除了裝飾物之外，也
可以裝扮成花的造型喔！

製 作 方 法

1. 先準備欲使用之紙盤及
保麗龍碗。

2. 將紙盤邊緣剪出花的造
型並以雲龍紙黏貼。

3. 將雲龍紙裁切成長條形
狀。

4. 黏貼於保麗龍碗上。

5. 花蕊部份以吸管完成。

6. 將保麗龍碗黏貼於盤上
則完成。

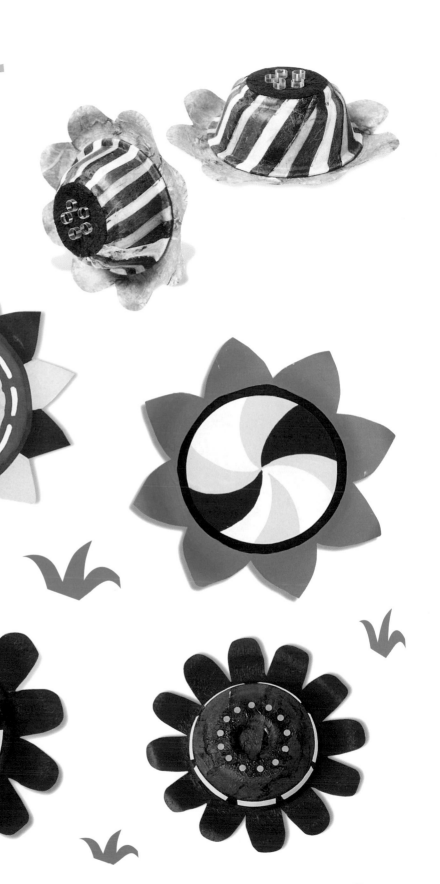

● 準備材料

紙盤，保麗龍碗、吸管、雜誌、白膠。

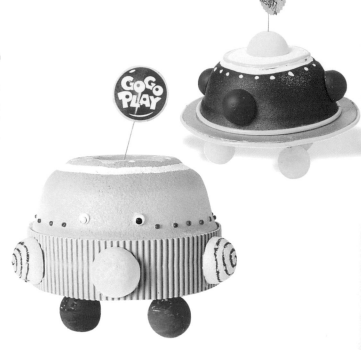

巴斯飛碟

在浩瀚無垠的外太空中,有
著巴斯星球的巡邏隊正在盤
旋著。由於這陣子有幾個星
球被不知名的飛碟攻擊,以
致巴斯星球的隊員辛苦了。

製 作 方 法

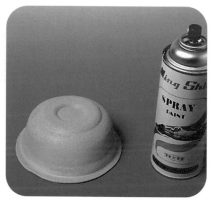

1. 準備保麗龍碗並噴上噴漆。

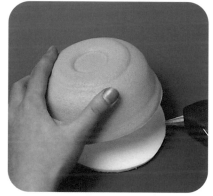

2. 將保麗龍碗做出一底座。

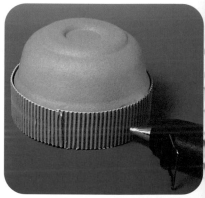

3. 利用瓦楞紙於邊緣做裝飾。

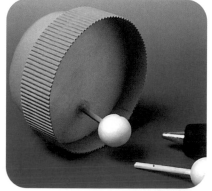

4. 以保麗龍球及竹筷當輪子。

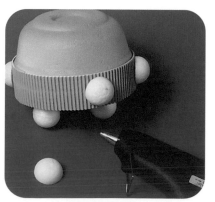

5. 於邊緣做裝飾。

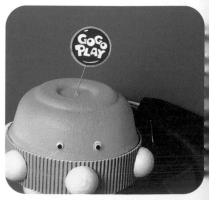

6. 以雜誌及活動眼睛最後裝飾。

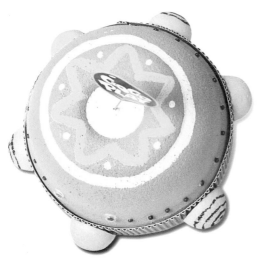

●準備材料

保麗龍碗、噴
漆、保麗龍
球、美術用
紙、彩色珠
珠、熱熔膠。

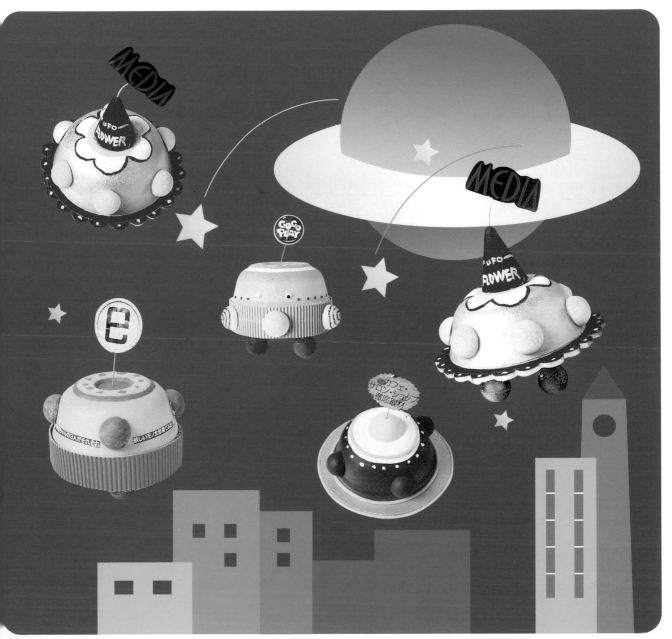

Arts
Retrieve resource

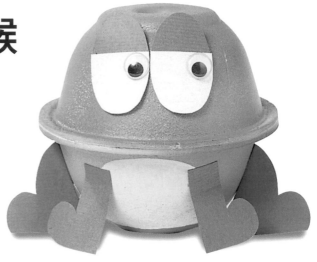

青蛙、公雞、猴

每次將食物外帶回家後,都會留下許多的保麗龍碗。為了將這些資源善加使用,我利用噴漆及色紙將它們變成有造形的動物,是不是很可愛呢?

製作方法 →

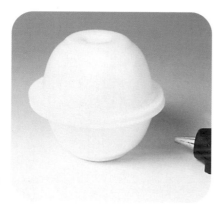

1. 將兩個保麗龍碗相黏。

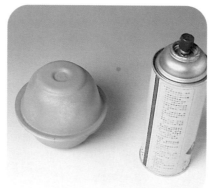

2. 於其上噴上噴漆。

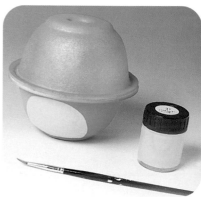

3. 以廣告顏料畫出圖案。

4. 以美術紙做出動物四肢。

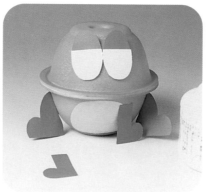

5. 將其黏於保麗龍碗上。

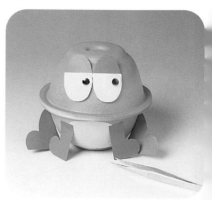

6. 黏上活動眼睛則完成。

● **準備材料**
保麗龍碗、美
術用紙、廣告
顏料、熱熔
膠、白膠。

呱！呱！呱！
東西要準備齊
全喔

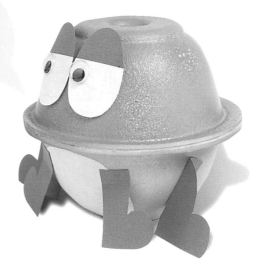

The chickens

The monkeys

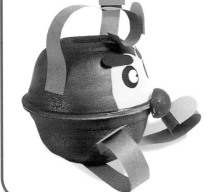
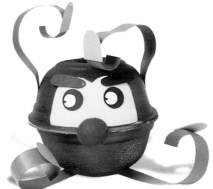
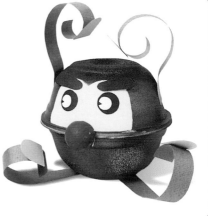

A r t s

Retrieve resource

面具

沒想到家裡已破損的鐵鍋及
牙刷也可以變成一個新奇的
面具吧！只要多加點想像，
你也可以化腐朽為神奇喔！
簡單的點綴一下就成了實用
又樸素的盒子了。

製 作 方 法

1. 面具的臉是以鐵盒為材料。

2. 將之噴上一層噴漆。

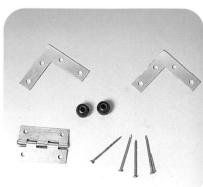

3. 將五官所需螺絲準備齊全。

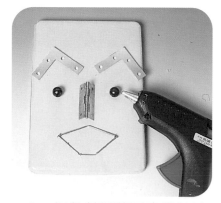

4. 以熱熔膠將五官黏於其上。

5. 頭髮以有色水管及鐵絲製作。

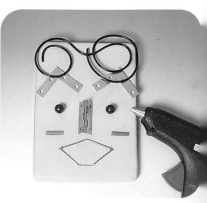

6. 再做最後裝飾則完成。

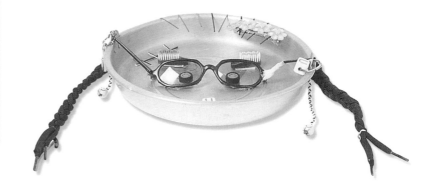

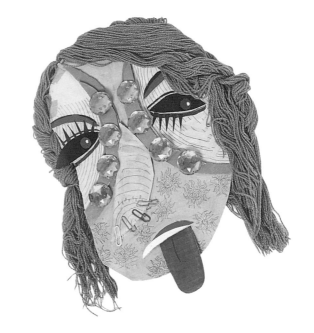

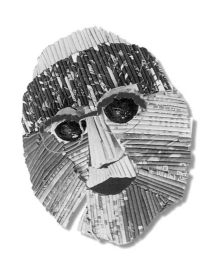

A r t s
Retrieve resource

冰棒棍組

炎熱的夏天，是吃冰的最佳季節。但總是會留下許多的冰棒棍。怎麼處理它們，就要運用你們的巧思囉！

●準備材料
冰棒棍、廣告顏料、白膠。

製 作 方 法

1. 準備所需使用之冰棒棍。

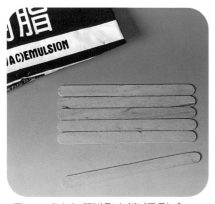

2. 以白膠將冰棒棍黏合，待乾。

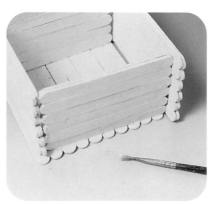

3. 塗上不同之色彩。

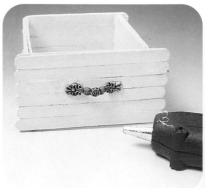

4. 可黏上把手或是其他裝飾。

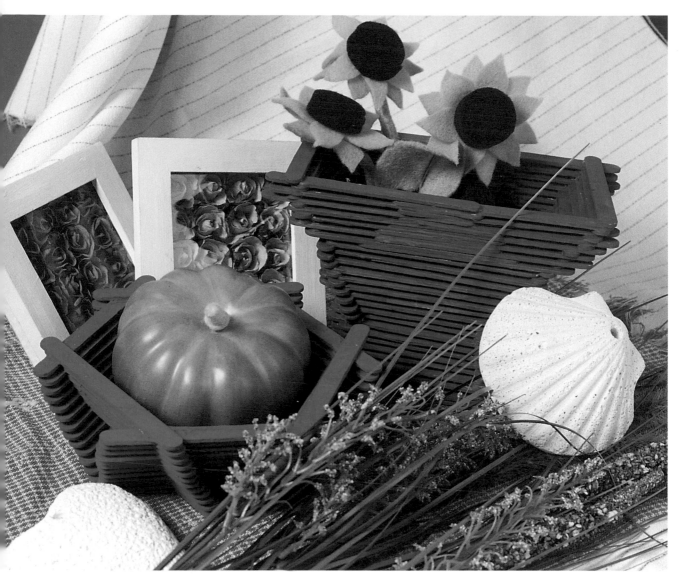

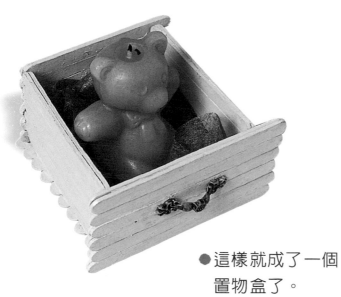

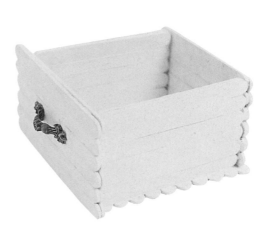

●這樣就成了一個
置物盒了。

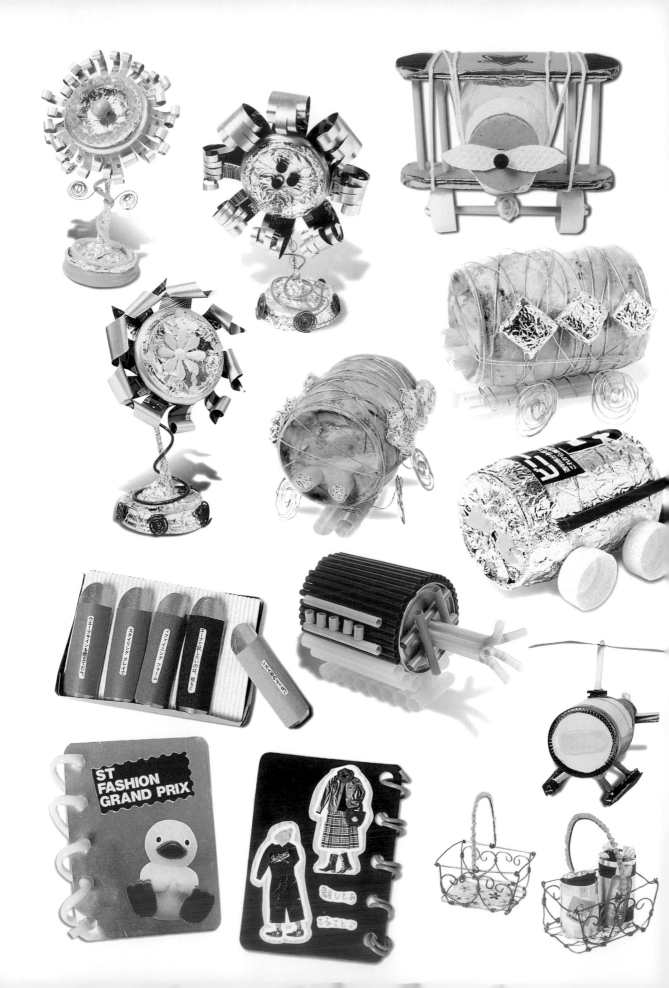

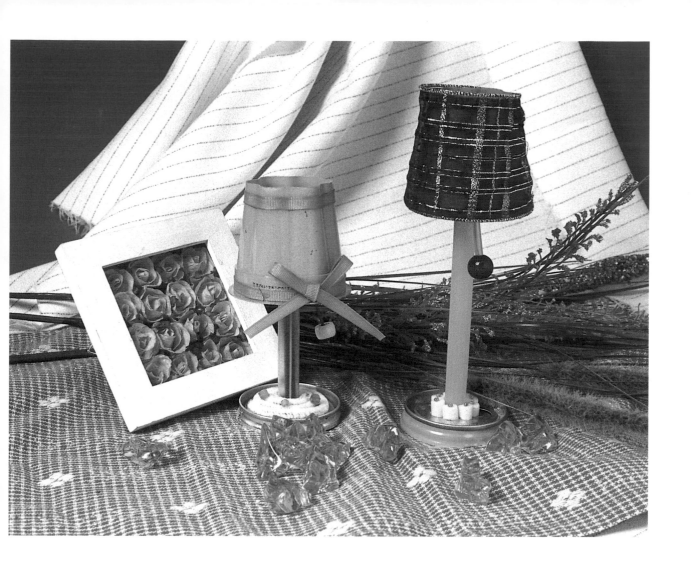

妳比較喜歡哪一
個書燈放在妳的
桌上呢？

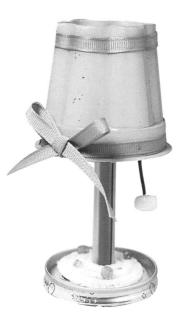

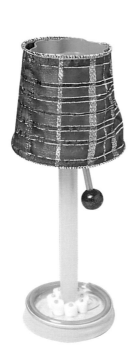

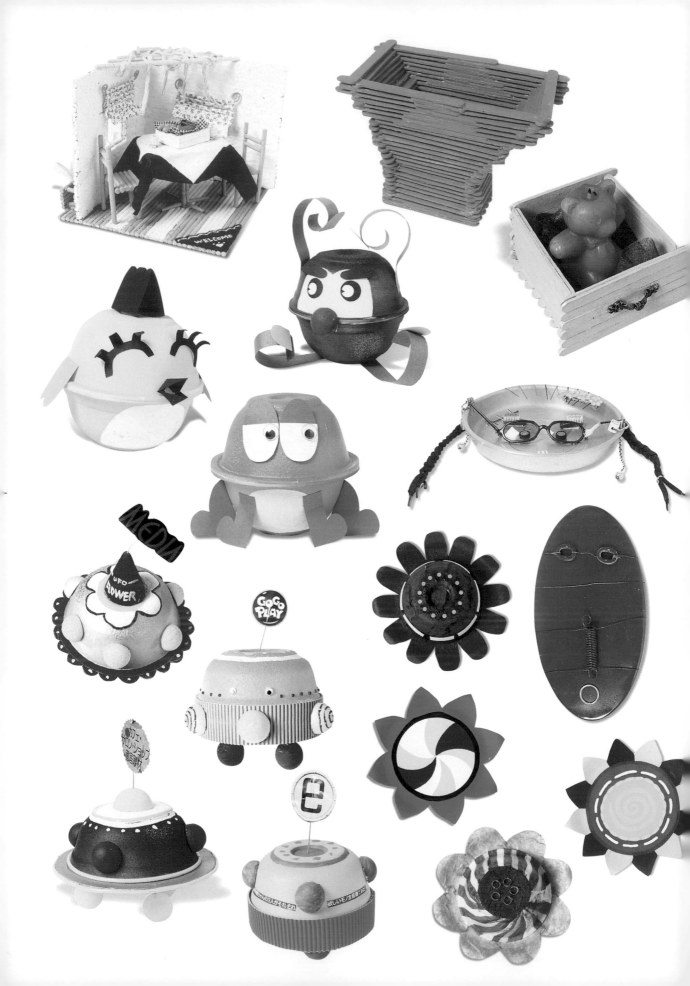

3

Retrieve resource

Arts

免洗用具類

ㄇㄧㄢˇ ㄒㄧˇ ㄩㄥˋ ㄐㄩˋ ㄌㄟˋ

在日常生活裡，免洗用具常出現在我們眼前，看著這些免洗碗筷，想不想給它新的生命，讓我們發揮創意，把它改造一下，它就不是只用來吃飯的用具喔！

甜蜜家庭

我的家庭真可愛,整潔美滿又安康。這就是我家喔!很漂亮吧!其實,這是用竹筷及碎花布做成的喔!快開始收集竹筷吧!

● **準備材料**
竹筷、珍珠板、雜誌、白膠。

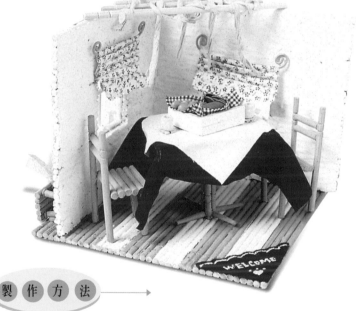

製作方法

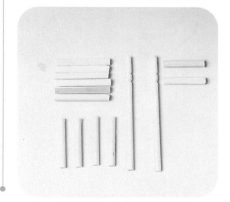

1. 準備椅子所需要之竹筷。

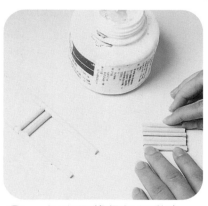

2. 以白膠將各部份黏合,待乾。

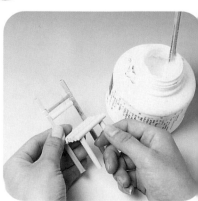

3. 最後再將其組合則完成。

1. 準備相同長短之竹筷。

2. 利用竹筷的長短不同做出變化。

3. 將所需之竹筷準備齊全。

4. 將圍欄與底座相黏。

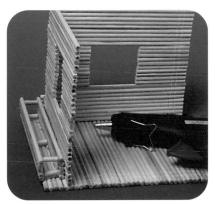

5. 再將竹筷與其黏合,則會更牢固。

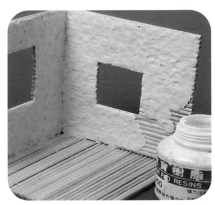

6. 牆壁部份黏上一層紙黏土。

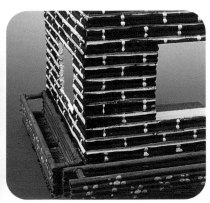

7. 塗上不同色彩使造形多樣化。

8. 利用竹筷與紙藤當做藤蔓。

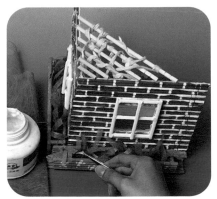

9. 以棉紙當成花草。

Pary Ⅱ

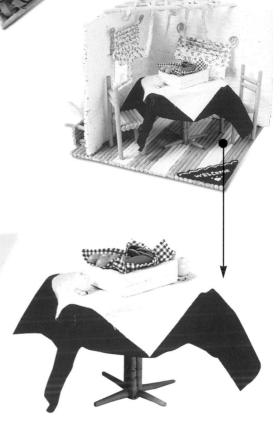

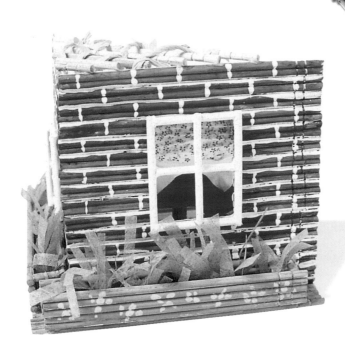

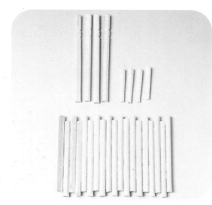

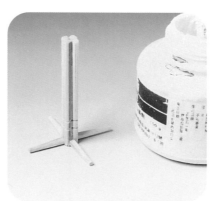

1. 準備方桌所需之竹筷。

2. 底座以白膠及熱熔膠完成。

3. 將其黏上花布則更精緻。

Arts

Retrieve resource

遊樂公園

假日時，爸爸媽媽都會帶我和妹妹去遊樂園走走。那也是我最快樂的時刻了。明天，就是假日，不知道這次爸爸會帶我們去哪裡～

● 準備材料

竹筷、珍珠板、雜誌、白膠。

製作方法

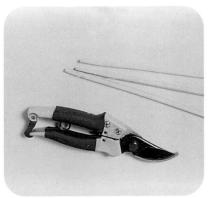

1. 以園藝剪刀將竹筷剪成不同長短。

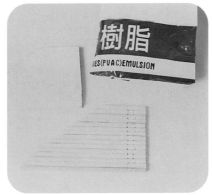

2. 以珍珠板做底，並將竹筷黏於其上。

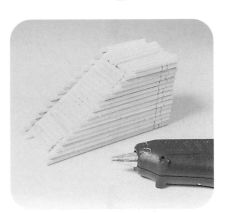

3. 以熱熔膠將其組合成溜滑梯。

4. 做出一樓梯造形。

5. 於中央黏上較短之竹筷，使之成為翹翹板。

6. 以彩色鐵絲做為把手。

A r t s
Retrieve resource

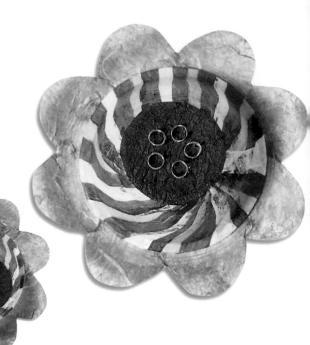

紙盤花

紙盤，除了裝飾物之外，也可以裝扮成花的造型喔！

製作方法

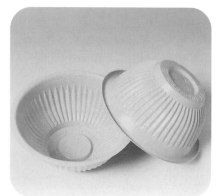

1. 先準備欲使用之紙盤及保麗龍碗。

2. 將紙盤邊緣剪出花的造型並以雲龍紙黏貼。

3. 將雲龍紙裁切成長條形狀。

4. 黏貼於保麗龍碗上。

5. 花蕊部份以吸管完成。

6. 將保麗龍碗黏貼於盤上則完成。

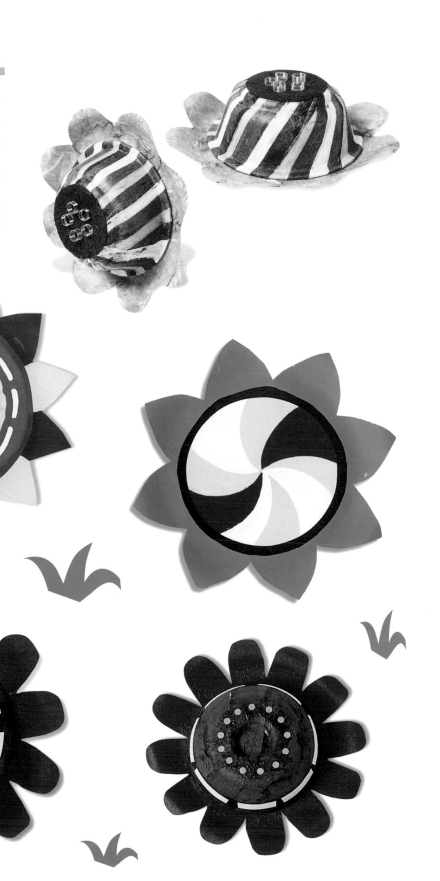

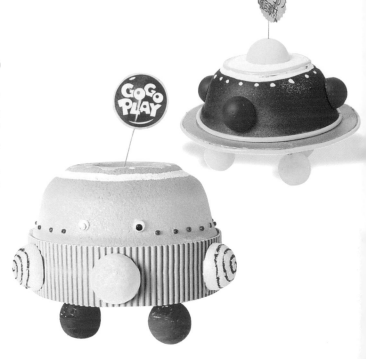

巴斯飛碟

在浩潮無垠的外太空中，有
著巴斯星球的巡邏隊正在盤
旋著。由於這陣子有幾個星
球被不知名的飛碟攻擊，以
致巴斯星球的隊員辛苦了。

製 作 方 法

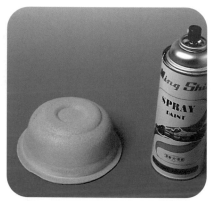

1. 準備保麗龍碗並噴上噴
漆。

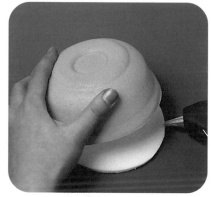

2. 將保麗龍碗做出一底
座。

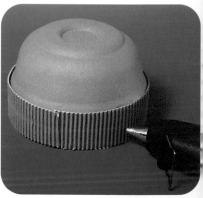

3. 利用瓦楞紙於邊緣做裝
飾。

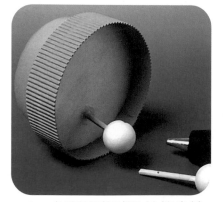

4. 以保麗龍球及竹筷當輪
子。

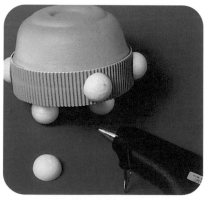

5. 於邊緣做裝飾。

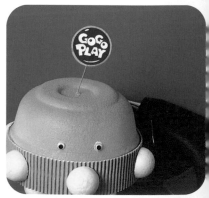

6. 以雜誌及活動眼睛最後
裝飾。

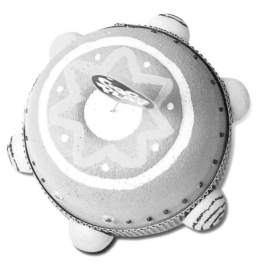

●準備材料
保麗龍碗、噴
漆、保麗龍
球、美術用
紙、彩色珠
珠、熱熔膠。

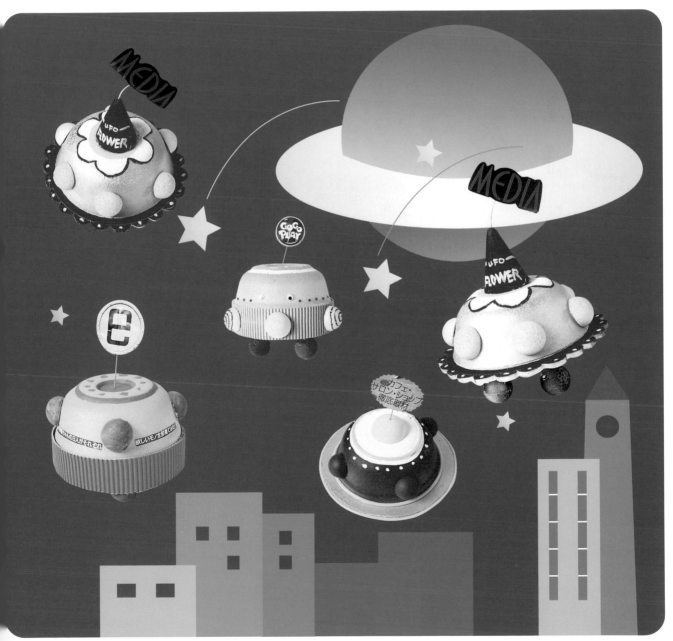

Arts
Retrieve resource

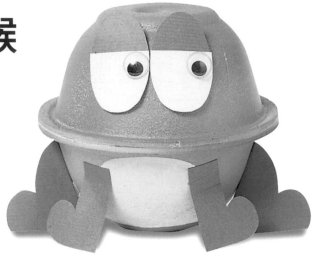

青蛙、公雞、猴

每次將食物外帶回家後，都會留下許多的保麗龍碗。為了將這些資源善加使用，我利用噴漆及色紙將它們變成有造形的動物，是不是很可愛呢?

製 作 方 法

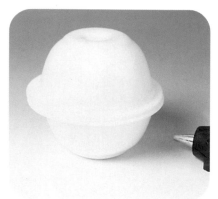

1. 將兩個保麗龍碗相黏。

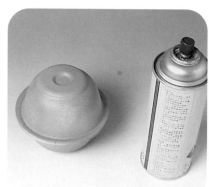

2. 於其上噴上噴漆。

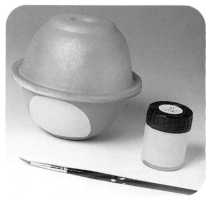

3. 以廣告顏料畫出圖案。

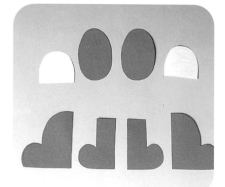

4. 以美術紙做出動物四肢。

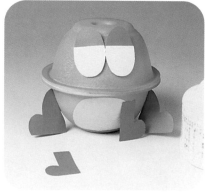

5. 將其黏於保麗龍碗上。

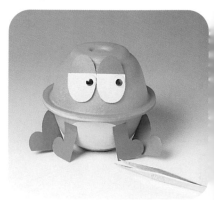

6. 黏上活動眼睛則完成。

● 準備材料
保麗龍碗、美
術用紙、廣告
顏料、熱熔
膠、白膠。

呱！呱！呱！
東西要準備齊
全喔

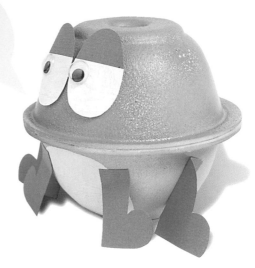

The chickens

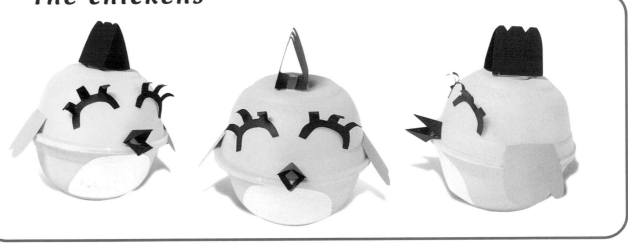

The monkeys

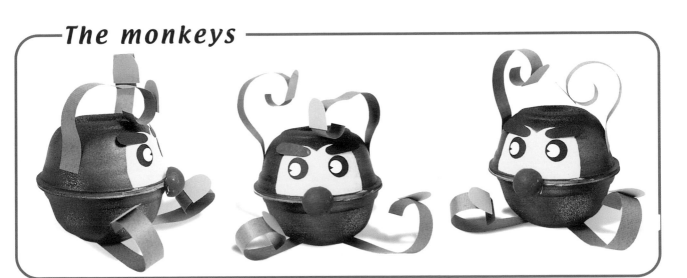

Arts
Retrieve resource

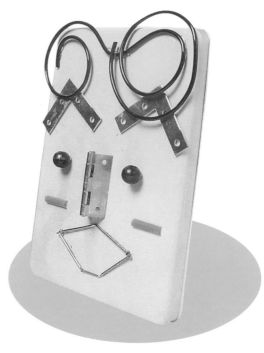

面具

沒想到家裡已破損的鐵鍋及
牙刷也可以變成一個新奇的
面具吧!只要多加點想像,
你也可以化腐朽為神奇喔!
簡單的點綴一下就成了實用
又樸素的盒子了。

製作方法

1. 面具的臉是以鐵盒為材料。

2. 將之噴上一層噴漆。

3. 將五官所需螺絲準備齊全。

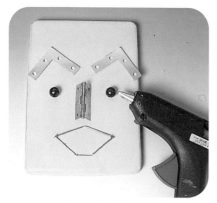

4. 以熱熔膠將五官黏於其上。

5. 頭髮以有色水管及鐵絲製作。

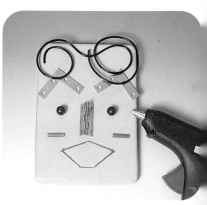

6. 再做最後裝飾則完成。

●**準備材料**

餅乾盒、噴
漆、鏍絲、彩
色水管、鐵
絲、熱熔膠。

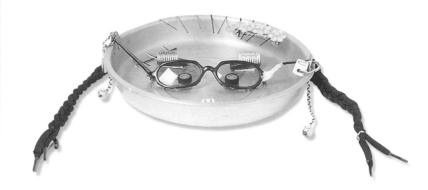

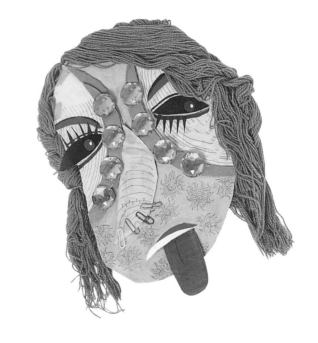

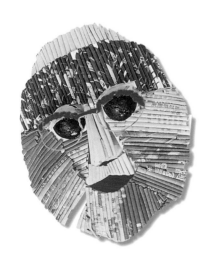

Arts
Retrieve resource

冰棒棍組

炎熱的夏天，是吃冰的最佳季節。但總是會留下許多的冰棒棍。怎麼處理它們，就要運用你們的巧思囉！

● **準備材料**
冰棒棍、廣告顏料、白膠。

製作方法

1. 準備所需使用之冰棒棍。

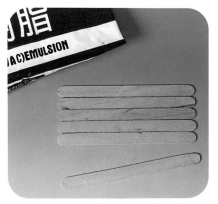
2. 以白膠將冰棒棍黏合，待乾。

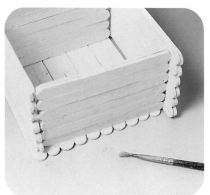
3. 塗上不同之色彩。

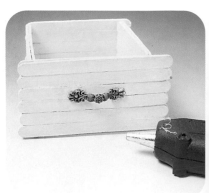
4. 可黏上把手或是其他裝飾。

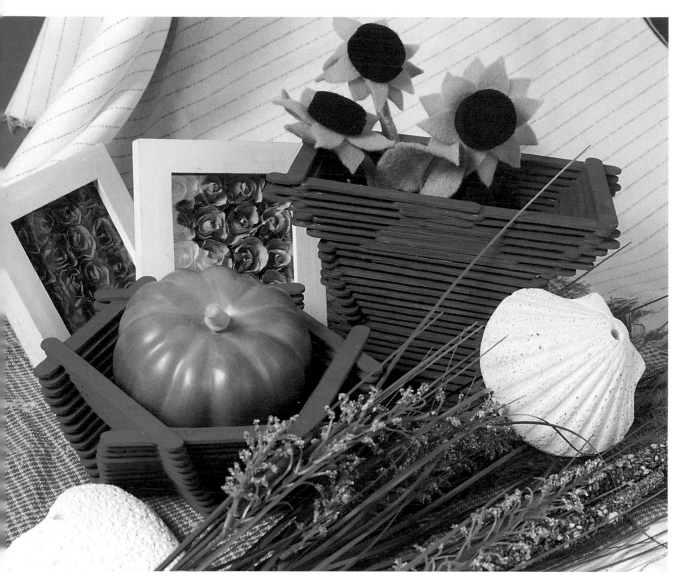

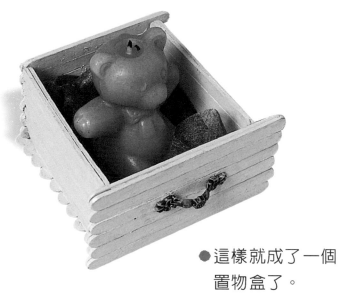

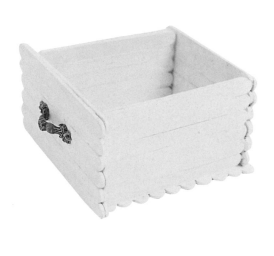

●這樣就成了一個
　置物盒了。

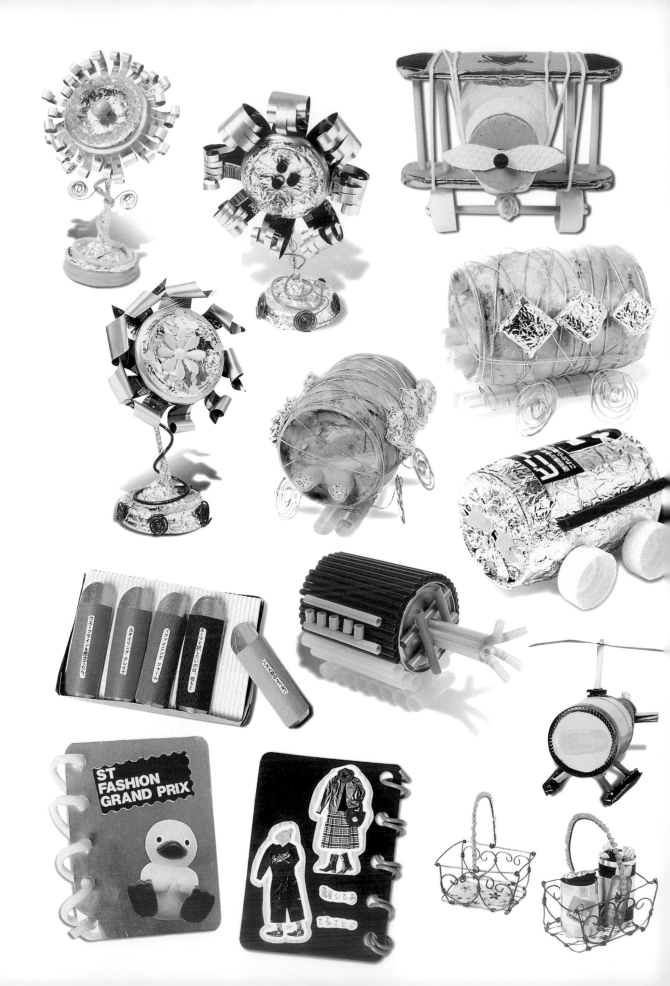

Arts

我們利用鋁罐銀色特性，能做出很多亮眼不同的作品，但是要小心一點，不要被較銳利的邊緣割傷了。

瓶	ㄆㄧㄥˊ
瓶	ㄆㄧㄥˊ
罐	ㄍㄨㄢˋ
罐	ㄍㄨㄢˋ
類	ㄌㄟˋ

Arts
Retrieve resource

銀色文具

銀色,是這幾年十分流行的顏色。帶著銀色的文具去上課,想必會影起一股強烈風潮。讓我們一起帶動潮流吧!

● **準備材料**
鋁片、噴漆、雜誌、彩色水管、打洞機。

製 作 方 法

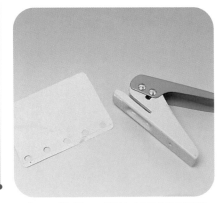

1. 準備一鋁片並以打洞機於邊緣打洞。

2. 可直接貼上雜誌紙做裝飾。

3. 以彩色水管做最後裝飾則完成。

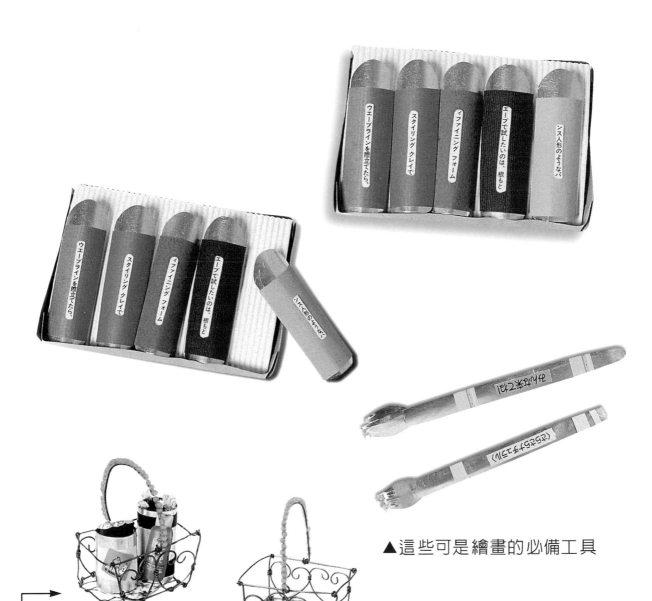

▲這些可是繪畫的必備工具

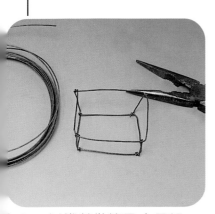

1. 以鐵絲做籃子之骨架。

2. 蓋子的部份可以老虎鉗完成。

3. 利用珠珠做提手之裝飾。

A r t s
Retrieve resource

鋁罐列車

什麼樣子的車型你覺得最酷的呢?是灰姑娘所乘的南瓜車、卡通電影裡的龍貓公車,還是這些用鋁罐做出的鋁罐列車呢?

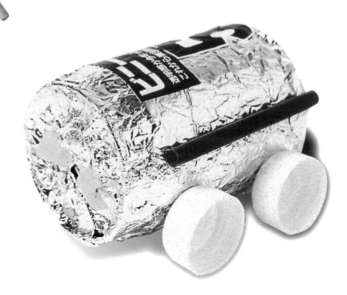

製 作 方 法

1. 先準備適宜大小之鋁罐。

2. 於周圍包上一層錫箔紙。

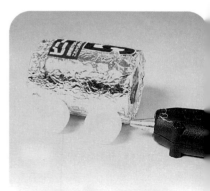

3. 以雜誌圖案及吸管做裝飾。

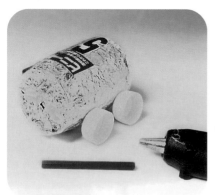

4. 輪子以飲料瓶蓋完成。

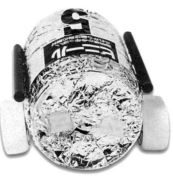

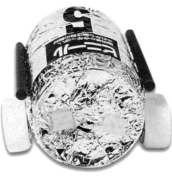

●看我一身耀眼的銀色～

●準備材料

鋁罐、錫箔
紙、彩色水
管、鐵絲、彩
色珠珠、熱熔
膠、白膠。

●鮮豔的戰車～

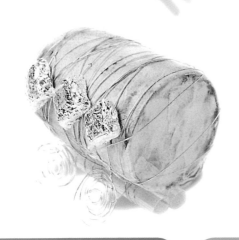

1. 周圍纏繞鐵絲。

2. 方形的珍珠板裏上一層
錫箔紙再黏於兩側。

鋁罐花

鋁罐的特性就是可塑高，較易做出不同的造形。也就是利用這個特性，讓我們可以做出多變的鋁罐花，不僅特別還可以保存很久哦!

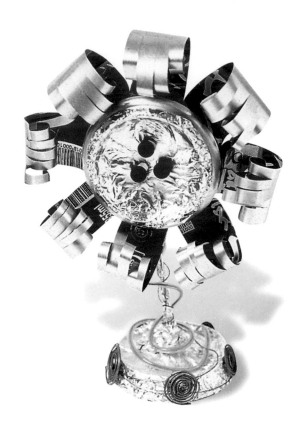

● 準備材料

玻璃罐、廣告顏料、麻繩、竹筷、瓦楞紙板、瓶蓋、熱融膠。

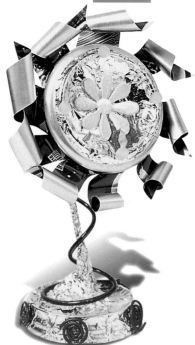

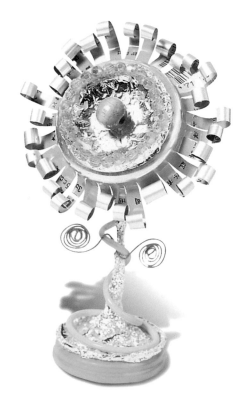

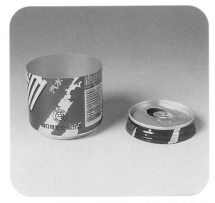

1. 準備一鋁罐，並將其裁開。

2. 將瓶身剪成條狀

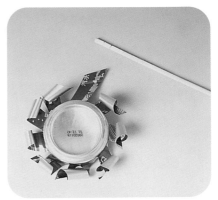

3. 利用竹筷將其向外捲曲。

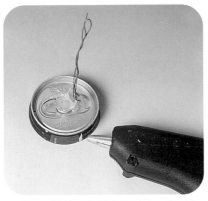

4. 將先剪裁下的另一部份當做底座。

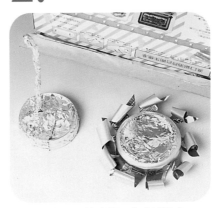

5. 以錫箔紙包裹於瓶身。

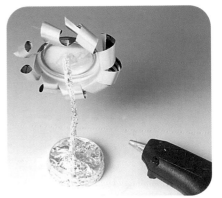

6. 將花台與底座以熱融膠黏合。

7. 彩色水管穿入細鐵絲。

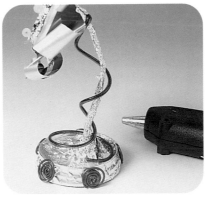

8. 將其繞於花身以做裝飾則完成。

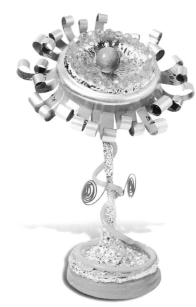

Arts
Retrieve resource

小飛機

世上第一架飛機就是萊特兄弟所設計出來的，當初，他們的造型十分簡易又單調；現在，就讓我們大展長才，好好地為他們的創舉做造型吧！

• **準備材料**
玻璃罐、廣告顏料、麻繩、瓦楞紙板、熱融膠。

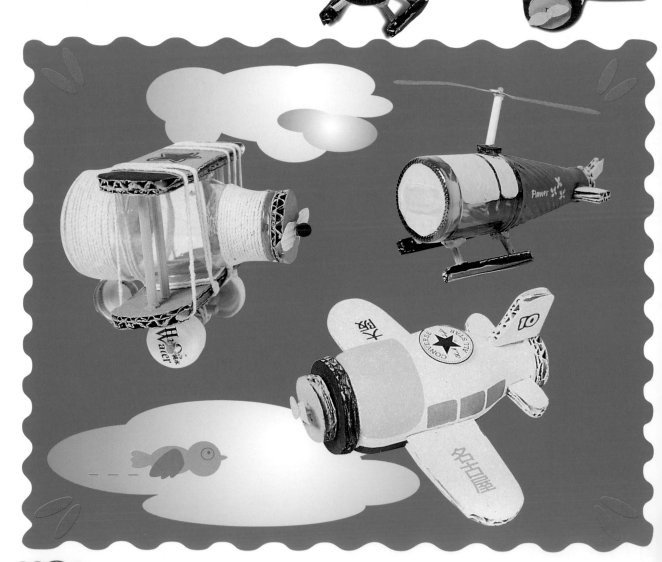

1. 割出飛機的機翼。

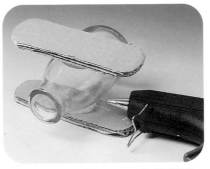

2. 用膠槍把瓶子和機翼黏和。

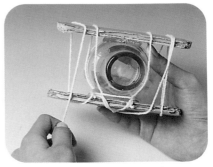

3. 在用麻繩捆綁 做出骨架形狀。

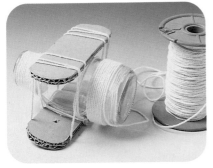

4. 捆上瓶口及瓶尾。

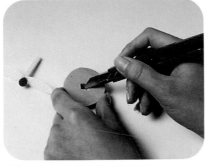

5. 做出螺漩槳組件。

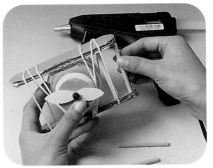

6. 用膠槍黏在瓶口上。

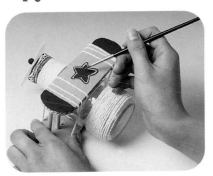

7. 在於上方畫上圖案。

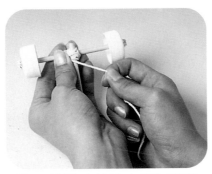

8. 輪子交接地方在以麻線捆綁。

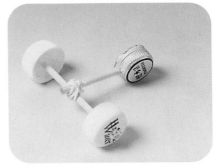

9. 底下輪子的形狀

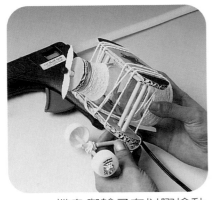

10. 機身與輪子在以膠槍黏和。

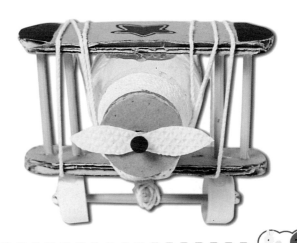

Arts

這次我們要用在大自然裡現成的材料，像樹枝、樹葉…… 都是可以利用的，而且作品裡都有大自然的氣息喔。

自 ㄗˋ

然 ㄖㄢˊ

類 ㄌㄟˋ

Arts
Retrieve resource

彩色布拼貼 I

難得有個好天氣，我和阿邦小胖約好下午兩點在學校旁邊的棒球場打棒球。穿上棒球衣的我，今天總算能大顯身手一翻了。

製 作 方 法

1. 先準備不同色彩之布料。

2. 準備一塊珍珠板。

3. 於其上畫出欲完成之草稿。

4. 沿著其分割塊面裁開。

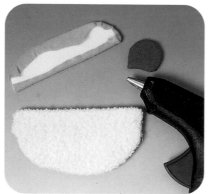

5. 將不同花色之布料黏於其上。

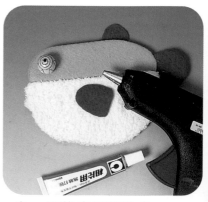

6. 再將之重新黏合。

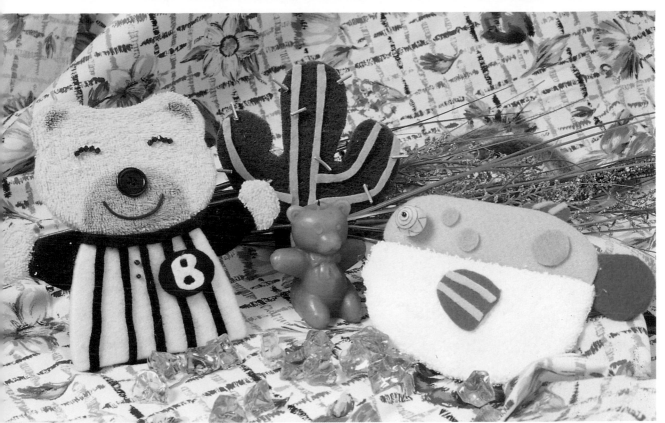

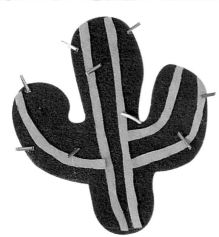

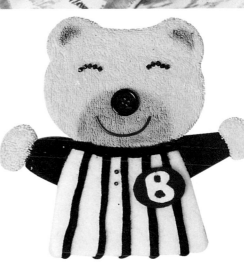

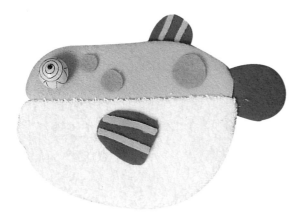

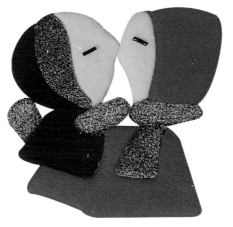

Arts
Retrieve resource

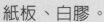

彩色布拼貼 II

剛剛粉刷完房間牆壁的我，總覺得牆壁上空盪盪的。還記得老師教過我們的拼布畫，今天就讓我為牆壁佈上新裝吧！

● 準備材料

各式布料、軟木墊、腊筆、紙板、白膠。

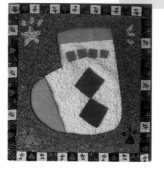

製 作 方 法

1. 準備一軟木墊。

2. 於軟木墊上畫出欲完成之草圖。

3. 將其以刀片割開。

4. 於背後黏上不同色彩之布料。

5. 以紙板當底板。

6. 於軟木墊上做出裝飾使之更為精緻。

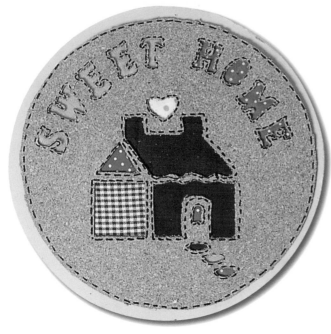

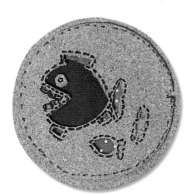

Arts

彩色布拼貼 III

成長中的小朋友，總是發育地特別快。弟弟妹妹，就是這個時期的兒童。所以，家裡都會有許多他們已穿不下的舊衣服，這趁這個時候好好利用一翻吧！

製作方法

1. 先準備一紙板做底。

2. 裁出較寬之花布做底。

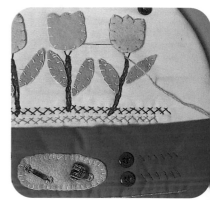

3. 於其上縫圖案。

4. 準備不同造型之花布。

5. 將其縫於底部上。

6. 於背後黏上相同大小之紙板則完成。

● 準備材料

碎花布、紙板、針線、相片膠、剪刀。

Arts
Retrieve resource

石頭彩繪

古文明帝國時期，文字一就
是寫在石頭上的符號，他們
以石頭上的符號來互相溝
通。現在，就讓我們用他們
的方式傳遞訊息吧！

• **準備材料**
石頭、廣告顏
料、畫筆、透
明漆。

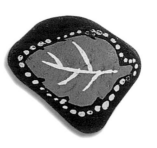

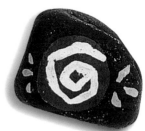

製作方法

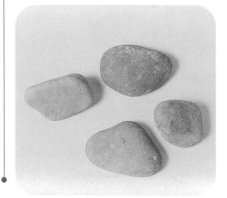

1. 先準備不同造形之石
頭。

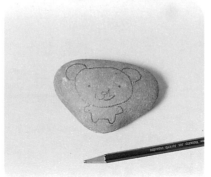

2. 於石頭上畫出欲上色之
草稿。

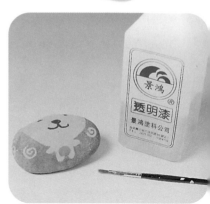

3. 以廣告顏料於石頭上塗
上色彩。

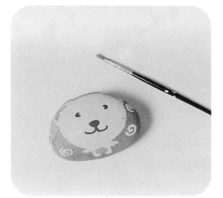

4. 塗上一層透明漆以防止
顏料掉落則完成。

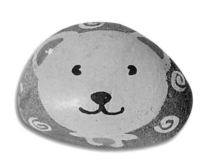

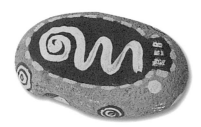
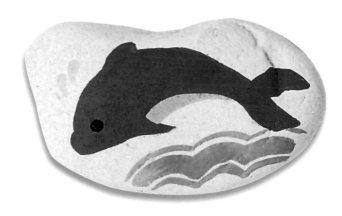
●小藍鯨

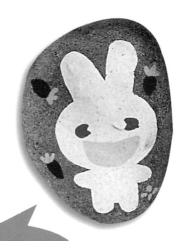

我是可愛的兔子

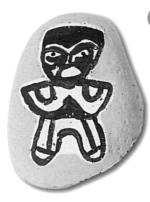

汪汪汪！快來和
我玩吧！

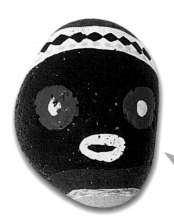
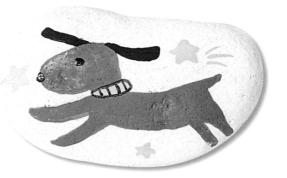

我們兩個人的造型
誰的比較酷呢？

Arts
Retrieve resource

豆豆畫

先準備許多不同種類的豆豆，有綠豆、黃豆、紅豆、黑豆…等。種類愈多，所做出的作品則會有更豐富的表現哦！

大麥　　　　　　粉圓

綠豆　　　　　　紅豆

黑豆　　　　　　糯小米

製　作　方　法

1. 於珍珠板上畫出草稿。

2. 先於一塊區域內塗上較厚之白膠。

3. 將豆豆置於白膠上並且輕壓使之更為牢固。

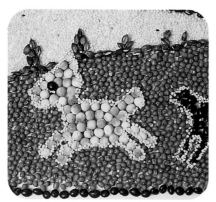

4. 邊緣可以其他色彩之豆豆強調。

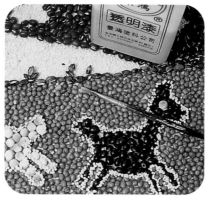

5. 全部區域黏合後再塗上一層透明漆以防止豆豆被蟲破壞。

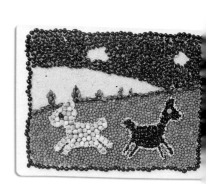

● **準備材料**
各種豆類、珍珠板、白膠。

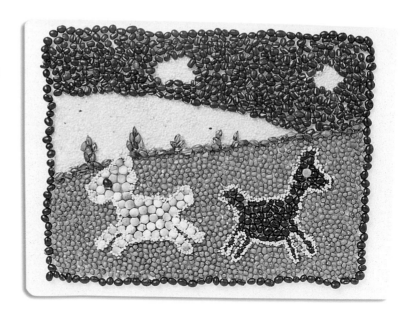

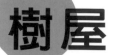

Arts
Retrieve resource

樹屋

放學後，總喜歡和班上的死黨去村裡那棵已經成為人瑞的榕樹上休憩、娛樂。常會幻想自己就是稱霸森林的泰山，身手敏捷、會助強扶弱。喔一依一喔一依一喔～

製 作 方 法

1. 準備不同粗細之樹枝。

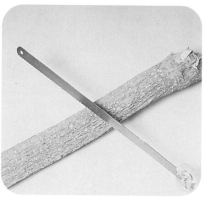

2. 將樹枝以鋸子鋸成所需之造形。

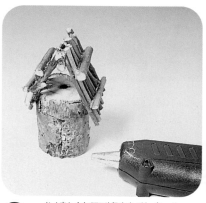

3. 以熱熔膠將其黏合成一房屋。

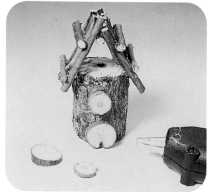

4. 以其它樹枝做出門的造型。

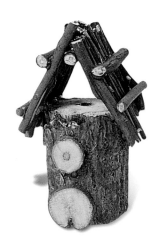

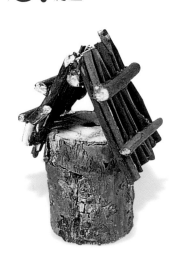

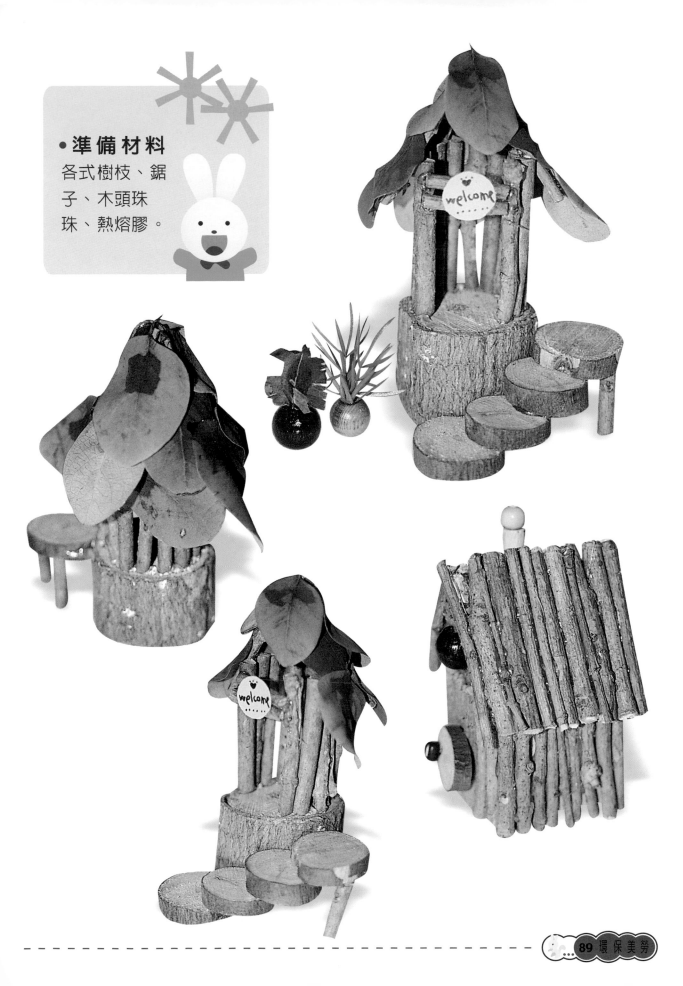

● 準備材料

各式樹枝、鋸
子、木頭珠
珠、熱熔膠。

welcome

welcome

Arts
Retrieve resource

樹枝動物

沒想到公園裡的枯樹枝,可以變出這麼多的花樣。較粗較圓的樹枝,就將它變成胖胖的豬。也可利用葉子細長的造型,當成兔子的耳朵,真的十分有趣。

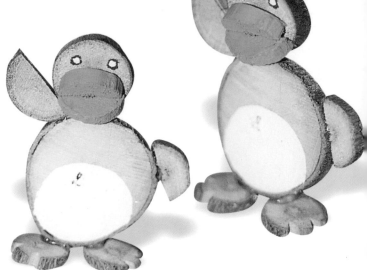

製作方法

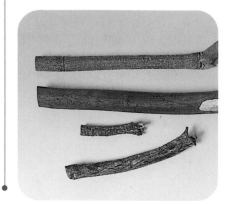

1. 準備不同粗細之樹枝。

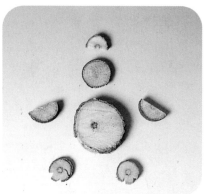

2. 將欲完成之企鵝木材裁出。

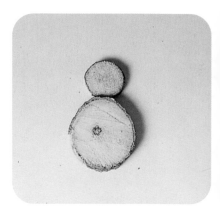

3. 先將身體部份黏合。

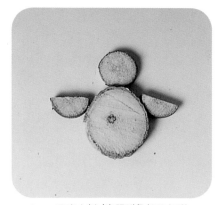

4. 再以熱熔膠將翅膀黏合。

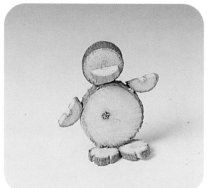

5. 腳部以立體方式黏合。

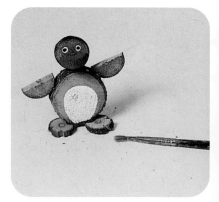

6. 塗上色彩則顯得更加活潑。

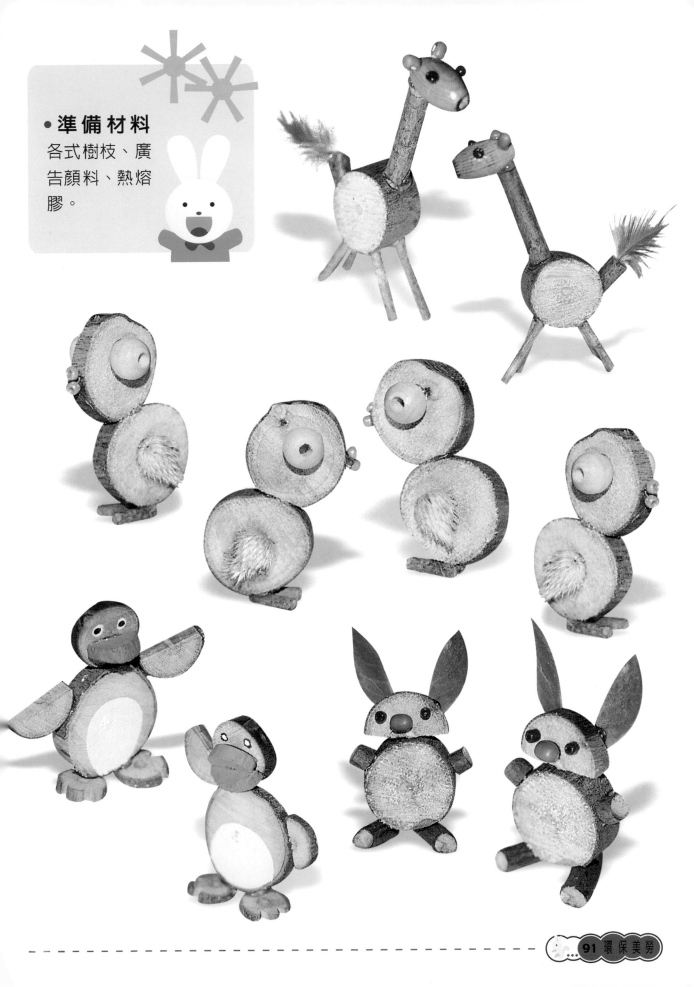

● 準備材料

各式樹枝、廣
告顏料、熱熔
膠。

Arts
Retrieve resource

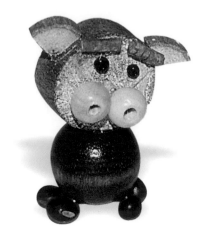

木珠動物

一個個小巧可愛的動物,都
是以木珠及豆類完成的。別
小看這些不起眼的豆豆們,
他們可都算是小兵立大功呢!

製 作 方 法

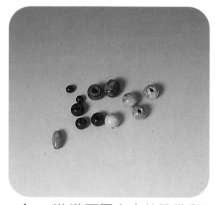

1. 準備不同大小的珠珠與
豆類。

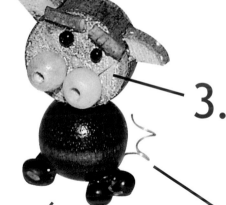

3. 五官部份以較小的珠珠
裝飾。

4. 利用鐵絲當做豬的尾
巴。

2. 以木頭當頭,以珠珠當
身體。

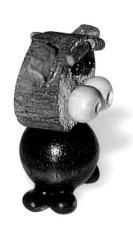

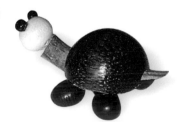

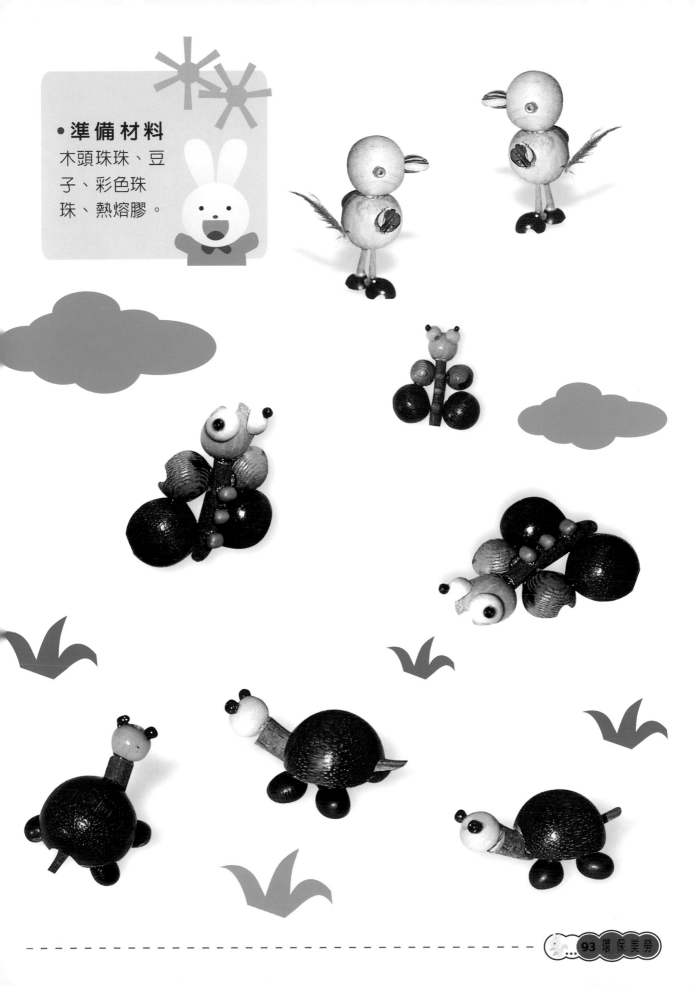

● 準備材料
木頭珠珠、豆
子、彩色珠
珠、熱熔膠。

Arts
Retrieve resource

樹枝人偶

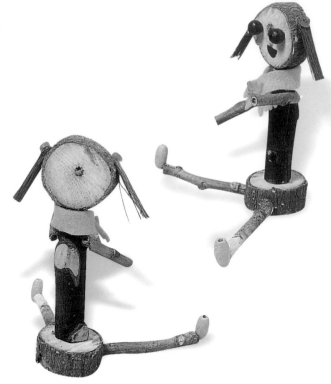

卡通影片「綠野仙蹤」裡，桃樂絲和他的好朋友們，稻草人、機器人和膽小的獅子，一起冒險，尋找他們所需要的寶物。現在，我們也準備派出木偶大隊去冒險囉！

製作方法

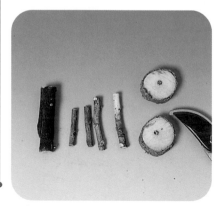

1. 準備不同粗細之樹枝。

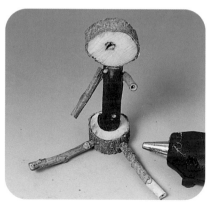

2. 以較粗的樹枝做為身體。

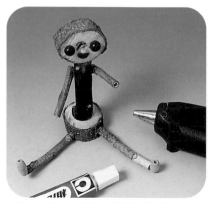

3. 貼上較小珠珠當成五官。

4. 利用不織布做人偶之配飾。

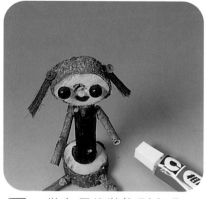

5. 做上最後裝飾則完成。

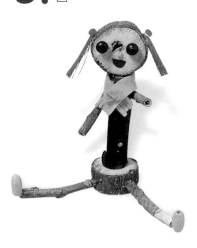

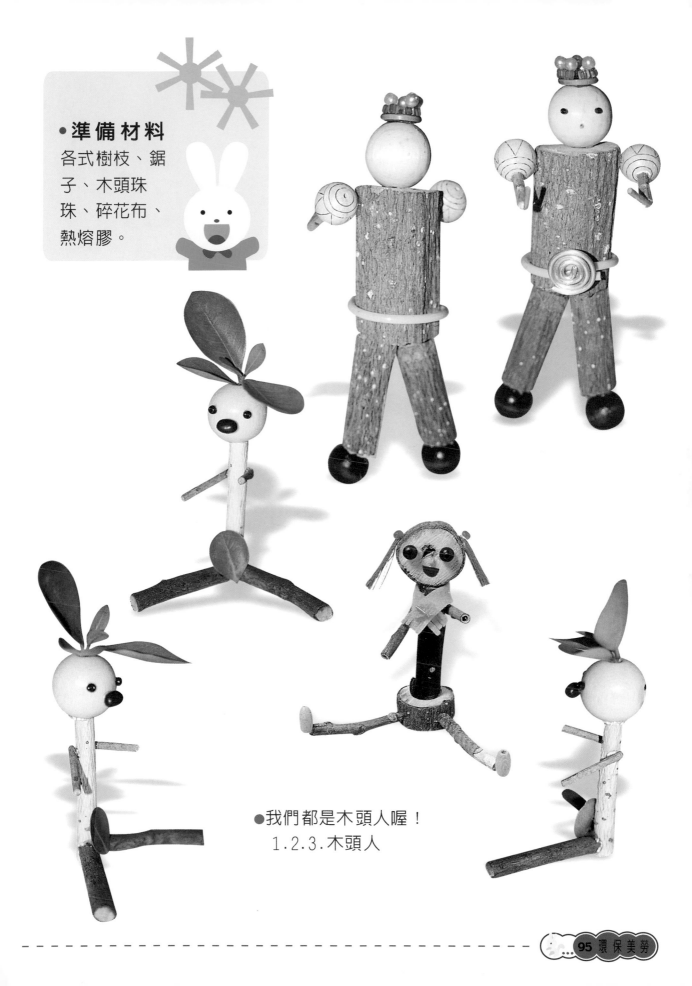

● 準備材料
各式樹枝、鋸
子、木頭珠
珠、碎花布、
熱熔膠。

● 我們都是木頭人喔！
1.2.3.木頭人

親子同樂系列 ❹
環保勞作

出 版 者：新形象出版事業有限公司

負 責 人：陳偉賢

地　　址：台北縣中和市中和路322號8F之1

電　　話：29207133．29278446

F A X：29290713

編 著 者：新形象

總 策 劃：陳偉賢

美術設計：虞慧欣、吳佳芳、戴淑雯、甘桂甄

電腦美編：洪麒偉、黃筱晴

總 代 理：北星圖書事業股份有限公司

地　　址：台北縣永和市中正路462號5F

門　　市：北星圖書事業股份有限公司

地　　址：永和市中正路498號

電　　話：29229000

F A X：29229041

網　　址：www.nsbooks.com.tw

郵　　撥：0544500-7北星圖書帳戶

印 刷 所：利林印刷股份有限公司

製 版 所：興旺彩色印刷製版有限公司

行政院新聞局出版事業登記證／局版台業字第3928號

經濟部公司執照／76建三辛字第214743號

■本書如有裝訂錯誤破損缺頁請寄回退換

2005年8月

國家圖書館出版品預行編目資料

環保勞作＝Retrieve resource arts／新形象
編著。--第一版。--臺北縣中和市：新形
象，2001〔民90〕
　　面；　　公分。--（親子同樂系列；4）

ISBN 957-2035-20-7（平裝）

1.勞作 2.美術工藝

999.9　　　　　　　　　　　　90022804